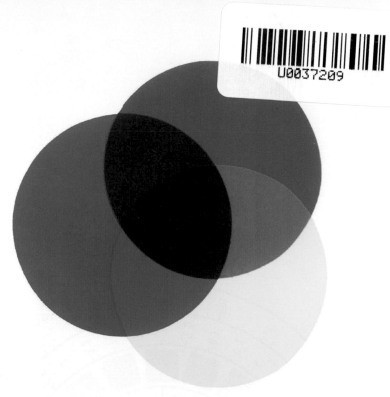

紅+藍 = 紫
藍+黃 = 綠
黃+紅 = 橙

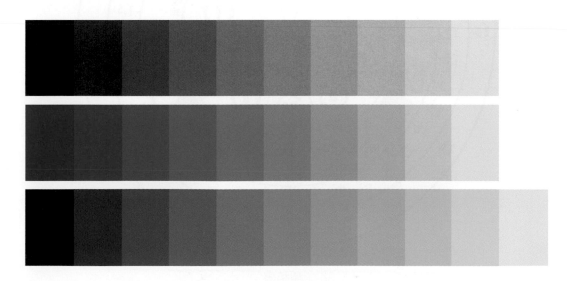

從上至下分別是：
無彩色明度漸變標示
彩色明度漸變標示
彩度（純度）漸變標

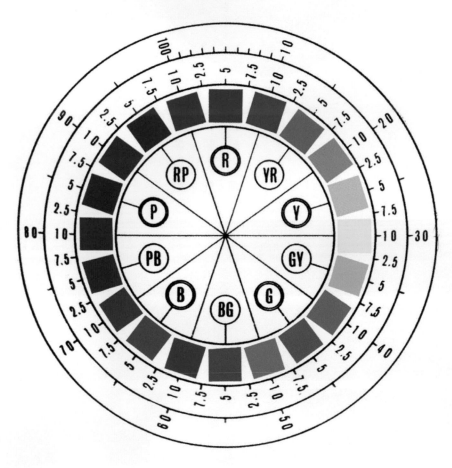

色相環

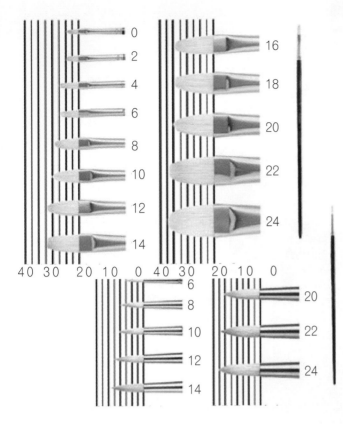

水彩及廣告原料用毛筆

麥克筆

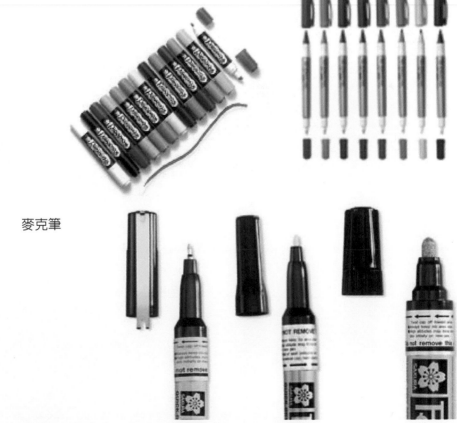

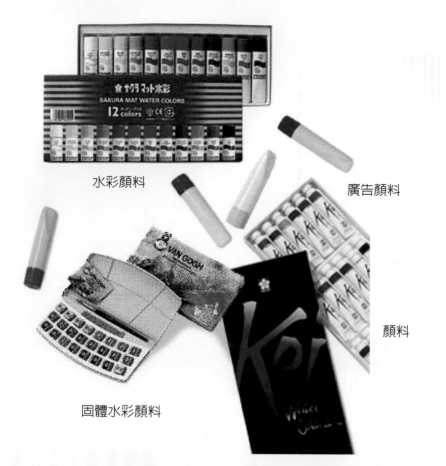

水彩顏料

廣告顏料

顏料

固體水彩顏料

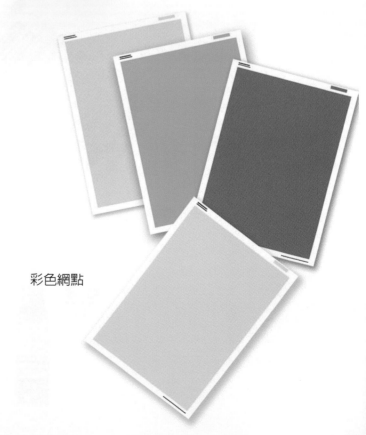

彩色網點

水彩插圖

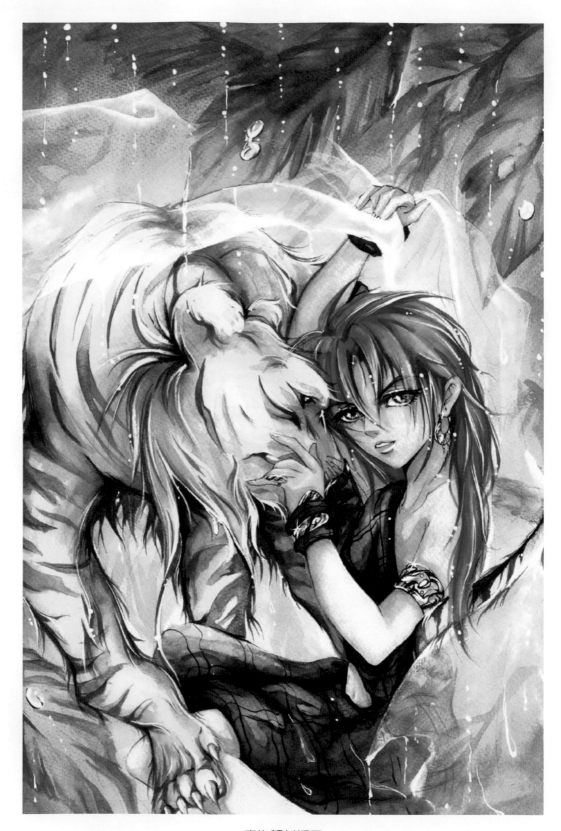

廣告顏料插圖

粉彩插圖 1

粉彩插圖 2

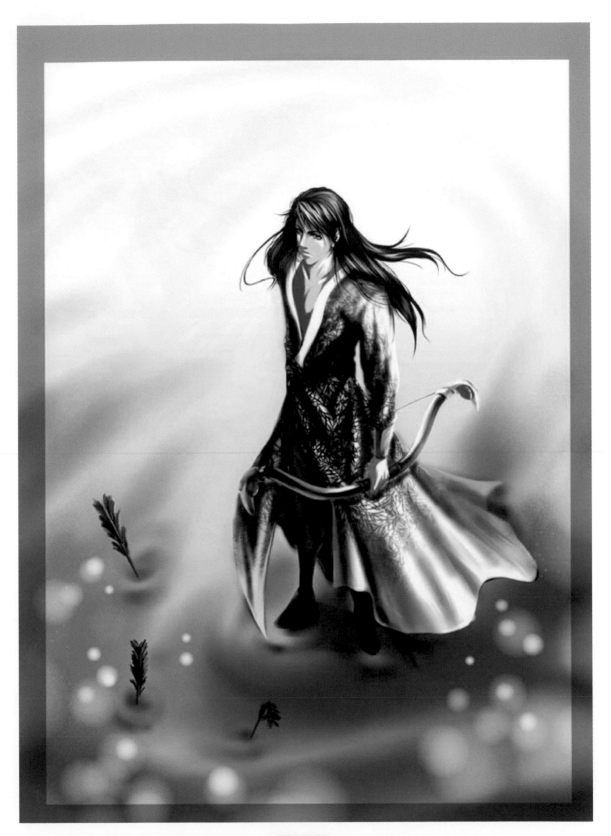

電腦繪圖 1

電腦繪圖 2

作者：雷文

作者：沈楓

作者：沈楓

作者：AYA

作者：雷文

作者：雷文

作者：雷文

作者：沈楓

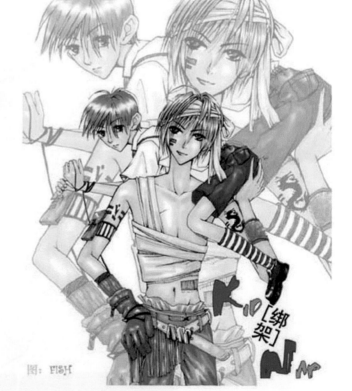

[绑架]

图：FISH

作者：沈楓

作者：AYA

作者：雷文

作者：雷文

作者：雷文

動漫專業經典教材

漫畫創作技法基礎

上海卡通文化發展有限公司 編著

飛思數碼產品研發中心 監製

林昆範 校訂

電子工業出版社
PHEI
PUBLISHING HOUSE OF ELECTRONICS INDUSTRY

全華圖書股份有限公司 印行

II

編輯委員會

❧ 內容簡介 ❧

　　本書從漫畫最基本的技能與技法出發，講解由易到難，內容包括工具的挑選使用、漫畫主體的創作、故事情節的把握等一系列基本原理，著重培養大家對於漫畫創作的認識，將漫畫複雜的理論知識化爲明晰的圖例，更便於初學者瞭解漫畫的基本規律，掌握創作的要領，積極地投入到漫畫創作的領域中來。

　　隨書光碟爲將本書主要知識點以授課方式錄製下來的VCD。本書不僅適合作爲技專院校的教材使用，也適合讀者業餘自學。

∽ 前 言 ∾

關於叢書

　　電腦的快速發展促進了動畫數位化的發展，美國、日本等國家的數位動畫已居於世界領先地位，其中人才的培養至關重要。這幾年中國也加快了對本土動畫人才的培養。北京電影學院、北京廣播學院、太原廣電幹部管理學院、上海師範大學藝術學院、吉林藝術學院、北京師範大學等院校紛紛成立動畫學院或者開設動畫／數位多媒體專業，這些院校都加入了培養動畫人才的行列。除了這些公立學校以外，民辦學校也將動漫專業列為重點專案，如北京輔仁外國語大學所屬的彙佳動畫藝術學院等院校。此外，各地中等職業學校在開設動畫專業方面也有一定進展，如上海華山美術職業學校、上海新浦江職業學校和武漢設計學校等單位都在積極開辦中等動畫專業班。目前中國大陸已經有80多所院校開設有動漫課程。

　　在2002年首屆動畫產業論壇上，聚集了全國幾十家知名的動漫專業學校。這些學校普遍反映目前在教學過程中遇到的難題之一就是教材，他們使用的教材多數是學校教師自編的，這在一定程度上也影響了中國動漫教育水準的提高。

　　為了滿足動畫院校及自學讀者對動畫教材的系統需求，電子工業出版社飛思教育產品研發中心深入研究了中國大陸幾十所動畫院校的課程設置及師資情況，聯合中國各大動畫院校的專家、學者共同合作，本土原創與國際知名院校的動畫教材雙管齊下，推出了「動漫專業經典教材」系列叢書，叢書涵蓋了動漫教育的主要課程，打破了中國缺乏專業動漫教材的局面。首批推出如下教材：

1.《二維動畫創作技法》
2.《漫畫創作技法基礎》
3.《造型設計基礎》
4.《數位燈光與透視技巧》
5.《動畫腳本創作與營銷》
6.《影視動畫市場營銷》

「動漫專業經典教材」系列叢書具有如下特色：

- 本土原創＋國外經典＝動漫專業經典教材。作者群由中國一流動漫設計人員組成。叢書中的作者既有來自中國專業權威機構，如上海美術電影製片廠的一線專家、動漫院校的教授老師、從事多年創作的設計師，也有國外成熟的專業作者。

- 結構合理，符合教學需求。教材中每課開始前均設有講課重點、知識點與難點，課後又有豐富的思考練習題，方便師生上課使用。

- 提供豐富的教學輔助資料。部分圖書配有多媒體教學錄影，不但方便教師授課，也方便學生自學。

- 涵蓋面廣，動漫專業的主修課程均有涉及。雖然各個院校動畫、數位多媒體專業的課程開設不盡相同，但在主修課程方面均有共同的地方，本叢書所涵蓋的正是這些共同的課程。

「動漫專業經典教材」不但可以作為動漫專業的標準教材，也可作為動漫愛好者的業餘自學參考書，是提高動漫創作與鑑賞水準、豐富藝術修養、培養業餘愛好，進而掌握卡通漫畫創作藝術的最佳參考資料。

關於本書

相信沒人敢說漫畫是小玩藝、小把戲，因為漫畫的悠久歷史已經標誌了它的藝術地位。從山頂洞人到唐宋明清，從下里巴人到陽春白雪，或戲謔或故事的漫畫遍布人類生活的每一個角落，它用它獨特的魅力感染著幾代，甚至幾十代人。

我們喜愛漫畫，熱衷於這一門流行的藝術，因為它不僅僅是一種文化的概念，更代表了我們新時代年輕人的夢想，無時無刻不在我們的周圍有形或無形地存在著……若是有人提出這樣的問題：有什麼能夠讓你心甘情願勒緊褲帶苦熬一個月的「饑荒時代」？有什麼能夠讓你廢寢忘食、挑燈夜戰？相信大家的頭腦中都會不約而同的想到一個詞——漫畫！

漫畫裡有愛有恨、有情有理。漫畫是人生，所以看漫畫就是另一種方式的人生體驗。漫畫裡有我們不能實現的願望，有我們不懈追求的理想，有我們未完成、待完成、定能完成的夢！如果你眼前的那些漫畫讓你熱血

沸騰的同時，也讓你蠢蠢欲動；如果你心中有許多斑斕的色彩無處揮灑；如果你已經無法滿足於只做一個欣賞者，那麼來吧，拿起筆，加入我們的隊伍，你會發現一切的夢想，都能在這裡成眞！

　　本書從漫畫最基本的技能與技法出發，由簡到難，包括工具的挑選使用、漫畫主體的創作、故事情節的把握等等一系列的原理，著重培養大家對於漫畫創作的認識。將漫畫複雜的理論知識化爲明晰的圖例，更便於初學者瞭解漫畫的基本規律，掌握創作的要領，積極地投入到漫畫創作的領域中！

　　本書主筆作者是漫畫專業的授課老師，隨書光碟爲本書主要知識點以授課方式錄製下來的VCD。本書不僅適合作爲技專院校的教材使用，也適合讀者業餘自學。

　　本書由電子工業出版社飛思動漫產品研發中心與上海美術電影製片廠旗下的上海卡通文化發展有限公司共同合作，雷文主筆，參與編寫的人員還有沈楓、AYA、FISH、濮澍、范奕蓉，在此表示感謝。本書在編寫過程中，編者雖然未敢稍有疏虞，但紕繆和不盡如人意之處仍在所難免，懇請本書的讀者提出寶貴的意見或建議，以便修訂並使之更加完善。

我們的聯繫方式如下：

諮詢電話：（010）68134545　68131648

答疑郵件：support@fecit.com.cn

網　　址：http://www.fecit.com.cn　http://www.fecit.net

答　　疑：http://www.fecit.com.cn的「問題解答」專區

通用網址：電腦圖書、飛思、飛思教育、飛思科技、FECIT

<div align="right">飛思教育產品研發中心</div>

∽ 目 錄 ∾

1
漫畫工具簡介

第一課　漫畫工具簡介

本課重點

好的工具是創作好漫畫的客觀條件，選擇最適合自己使用的工具，是漫畫人開始實踐的第一步。瞭解什麼樣的工具產生了什麼作用會產生什麼效果是這一章的課題。

課堂講解

▨▶ 第一節　紙張

紙是漫畫最主要的工具，作為創作力發揮的媒介物，紙的選用是尤為重要的。

（一）種類

漫畫用紙一般選用A4原畫稿紙，紙張材質以比較順滑的為優。

閃閃發亮

　　我們一般採用進口原畫稿紙，而一些優質的中國製稿紙也不錯。有些漫畫人也選用複印紙，不過雖然這樣可以節省成本，但其繪製品質卻不能盡如人意。非必要使用原畫稿紙的時候，建議使用80磅的複印紙或白卡。

(二) 規格

　　原畫稿紙之所以作為漫畫專用稿紙而存在，就是因為在紙張邊緣的地方會有明確的規格和框線，可以發揮嚴格的規範作用。

有時候畫面需要有出格的要求，如下圖所示。

摘自CLAMP等名家的作品。

這裡是出格的限制。

當有跨頁的情況時，我們可以將A4的紙橫過來使用，或使用A3紙
（另一種尺寸的原畫稿紙）。

也可以將兩張A4的紙像下圖這樣黏貼起來。

兩張紙的規格線接合。

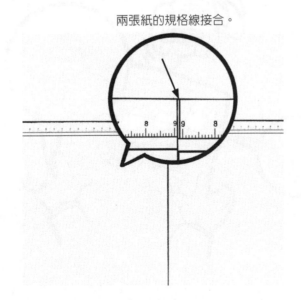

（三）使用

　　一般來說，紙張的使用沒有太大的區別，但是爲了畫面的整潔和舒服，在繪畫之前我們要保持手部的清潔，並且建議喜歡在原稿上直接打草圖的朋友，一定要將草稿印（一般是鉛筆印）擦拭乾淨，避免影響畫稿品質。

　　誰都不希望自己的作品變成下圖這樣吧……

……!!

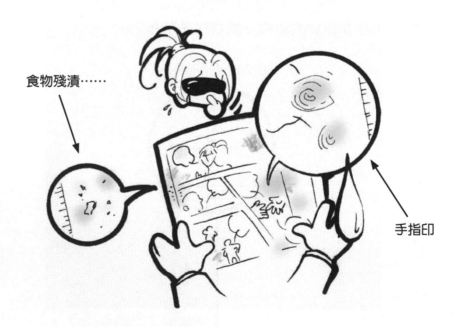

食物殘漬……

手指印

另外，如果畫畫的過程中出現了 無法彌補的錯誤怎麼辦？
這裡所指的當然不是用修正液或白色顏料可以補救的小錯誤。

人有失手，馬有失蹄！尤其是剛開始創作的新手，這種情況是在所難免的。不過，不用擔心，失敗乃成功之母嘛！

撲哧

未到萬不得已的情況下，我們盡量設法補救。

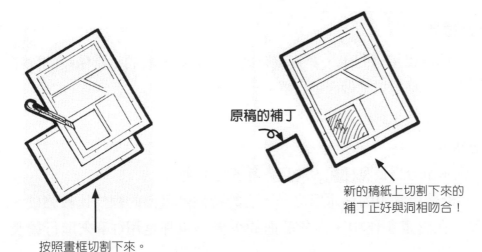

原稿的補丁

新的稿紙上切割下來的補丁正好與洞相吻合！

按照畫框切割下來。

這下看不出來了吧！完全不會影響到畫稿的正面哦！

如果再嚴重一點的話，很遺憾，就只有重畫了……

第二節　筆

選用怎樣的筆才能畫出自己最想要的線條？

筆的種類繁多，特點自然也就多了，關鍵不在於用的是不是最新式的筆具，而在於它的適用性和具體效果。

(一) 種類

作為漫畫用具的筆，其實沒有太大的講究，我們日常所用的除了鉛筆之外，都可以當做原稿用筆。

最常用的正規用筆有以下幾種。

1. 沾水筆

沾水筆分為很多種類，並且各有各的用途。

G筆是最常用的沾水筆之一，它的特點是畫出的線條比較強硬、粗實。在漫畫創作中，許多熱血的少男形象都是用G筆來進行繪製的。

單頭木製的筆桿（也有雙頭的）

　　D筆也叫鏑筆，筆頭較柔軟，繪製線條較之G筆來講更柔和、纖細一點，變化亦大。

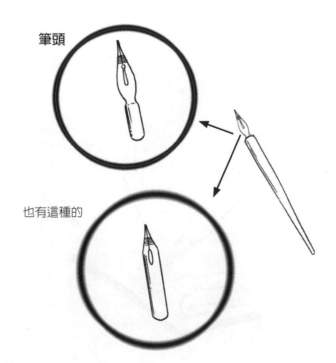

　　圓筆是繪製放射狀線條和人物毛髮的最佳筆具，它的筆頭在沾水筆中是最小的，並且較硬，適用於繪製細小的線條來表現細微的部分。不過，使用圓筆的時候，一定要注意力度！

筆頭

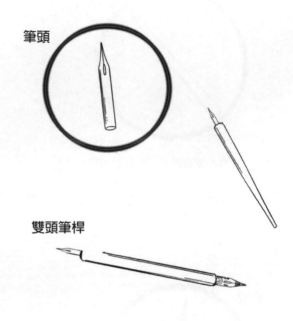

雙頭筆桿

圓筆的筆尖很細，容易劃破稿紙。一定要小心！

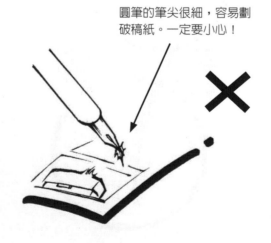

2. 針筆

　　針筆一般分爲尼龍頭和鋼頭兩種。

　　尼龍頭的針筆因爲頭比較軟，所以可以用來繪製變化較大的線條。

　　以日製的櫻花牌針筆爲例，常用的型號爲0.1、0.3和0.05。

尼龍頭

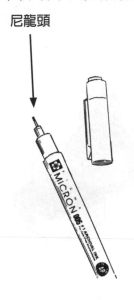

　　正因爲筆頭較柔軟，所以也容易耗損。

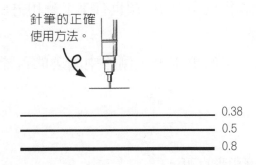

針筆的正確使用方法。

　　鋼頭的針筆雖然不容易損壞，但繪製的隨意性就有所降低了。

　　以中國製的英雄牌針筆爲例，常用的型號爲0.38、0.5以及0.8。

3. 鋼筆

鋼筆是我們日常用筆之一，有些漫畫人也喜歡用它來畫畫。

現在有很多漫畫專用的墨水，
不過價錢……
其實用普通的墨水也是可以的！

　　用鋼筆作畫最重要的是選用墨水，高級繪圖墨水或者普通黑墨水都可以。碳素墨水因為容易堵塞筆頭，有些品質不好的還會變質影響畫稿的品質，所以要慎用。鋼筆的種類也有美工筆和書寫筆之分，所以買的時候要留意一下。

　　還有些可以用來作畫的墨水筆，例如中國製的百能牌，日製的PILOT牌等。

4. 塗黑筆

　　塗黑一般使用毛筆和麥克筆。

　　麥克筆的使用小竅門：麥克筆要塗黑的部分，請一定先確認不要塗有修正液，不然會塗不上去。遇上品質不好的麥克筆可能還會變色。切記！

有朋友問為什麼不可以用鉛筆來畫漫畫呢？

　　第一因為掃描和印刷的需要；第二呢，會讓人喪失落筆（沾水筆、針筆等）的自信哦！

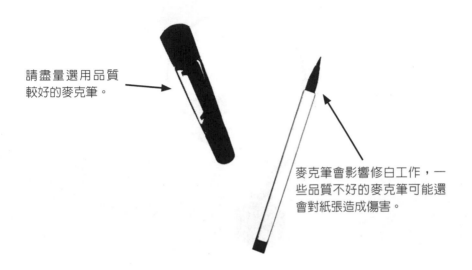

請盡量選用品質較好的麥克筆。

麥克筆會影響修白工作，一些品質不好的麥克筆可能還會對紙張造成傷害。

（二）使用

　　沾水筆的使用要注意的是沾水的量。

　　新買來的沾水筆因為上面會附著一層保護用的化學劑，所以開始用的時候會難以沾上墨水，我們可以在使用前先將它擦拭乾淨。

用布或柔軟的紙巾。

　　然後沾上墨水，注意不能沾得太滿。多餘的部分要在瓶口將它刮去，不然作畫的時候會弄髒稿紙。

　　記住，使用完的筆頭一定要清洗乾淨。因為墨水有腐蝕性，會縮短筆頭的壽命。

使用針筆時要儘量小心一點，尤其是鋼頭的針筆，千萬不要讓它摔到地上，要不然的話……

壽終正寢……

➠ 第三節 其他工具

其他工具是指除紙筆之外，在漫畫繪製過程中使用的其他輔助用具。

(一) 橡皮擦

這個好像不用多說了吧！是典型的修正用具。在這裡要介紹一下的是繪圖專用的軟橡皮。

軟橡皮有點像橡皮泥，其優點在於柔軟，大而硬的橡皮擦或多或少都會損壞紙張，軟橡皮則不容易發生這樣的現象，而且使用的壽命也很長。

 軟橡皮要經常揉捏，這樣可以增長其使用壽命！

軟軟的！

（二）尺

　　一般用於繪圖的尺，長度爲300mm的就可以了（A4原稿紙的繪製尺寸是180mm×256mm或170mm×250mm）。

　　在使用直尺的時候，爲了防止墨水沾到尺的邊緣而弄髒稿紙，通常會在尺的下面黏兩枚硬幣當作墊子，以避免與紙張直接接觸。

　　另外還有一些尺規工具，像雲規、蛇型尺等都是用來畫曲線的，不過不太常用。

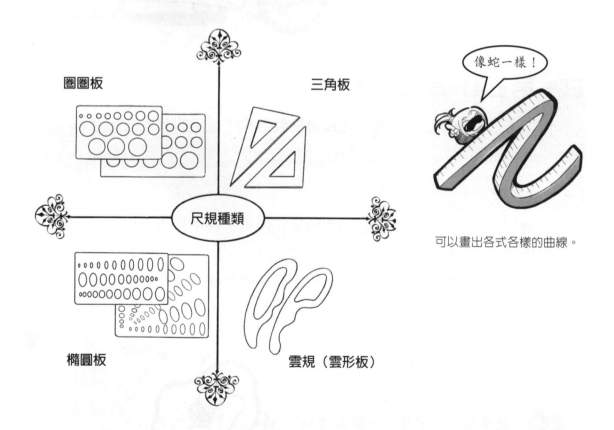

圈圈板

三角板

尺規種類

橢圓板

雲規（雲形板）

像蛇一樣！

可以畫出各式各樣的曲線。

（三）鴨嘴筆和圓規

　　鴨嘴筆、圓規這兩樣工具都很實用，尤其是鴨嘴筆，專業的漫畫家都用它來畫框線。不過在將墨水塡入鴨嘴筆口的時候一定要小心，不要沾到筆的外側，不然也會弄髒稿紙。

用毛筆塡入墨水。

圓規上面也附有鴨嘴筆。

（四）白色顏料

　　也是修正用具。無法用橡皮擦擦掉的地方就用得到它了。我們可以把普通的白色顏料經稀釋後使用。稀釋的時候要注意，不可調得過稠也不可調得太稀。可以一邊調一邊試。

　　當然用修正液也可以，不過修正液的均勻度不好掌握且容易有堆積，會使畫面凹凸不平，因此大面積修正最好不要用。

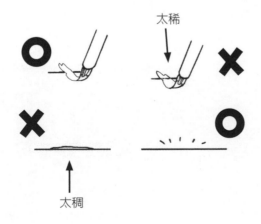

太稀

太稠

課堂練習

1. 掌握漫畫工具的具體使用方法和特性，選擇最適合自己的漫畫工具製作一張簡單的漫畫單幅稿，作爲掌握全部課程以後獨立創作作品的參考稿。

2. 找出自己的不足之處和習慣的弊病，有助於進一步提高敏銳度並加深印象，避免以後犯同樣的錯誤，並且以此爲基礎培養本身對作品的獨立鑒賞能力。

2

人物的繪製

第二課　人物的繪製

本課重點

　　人擁有比地球上其他生物都高級的思想意識，擁有能完整表達思想和意志的語言能力。人創造生活，改造世界，進行一系列複雜的社會活動，從而使周圍的環境也變成了以人為中心的複雜構造。同樣地，人本身也有著極其複雜的構造。所以，當我們在塑造、創作一個完整的人物形象的時候，對人的結構和形體的掌握就成為其中的重要環節。人物是漫畫中的主要角色，是主體，而我們要塑造好一個人物形象，首先就必須對人體複雜的生理結構和運動規律有所瞭解。而這也是對於現代漫畫人的一項基本要求。

　　本章針對人體的基本比例與結構進行簡明的闡述，分析人體運動的基本規律，使漫畫初學者透過對人體的理解和基本比例結構的掌握，培養他們對結構與運動關係的認識，提高對人體的想像和創造能力，進而達到獨立造形的目的。

課堂講解

第一節　人體比例

　　人體比例是指人體或人體各部分之間測量的比較。

　　然而，世界上沒有兩個比例完全一樣的人，而「人體比例」也只是對於生長發育勻稱的人體平均資料的一個籠統概念。同樣地，漫畫人物作為源於現實而經過美化的人物，身體的比例以年齡和性別為基準分類，可分為男性、女性、兒童、少年、青年、中年、老年等。

　　我們在創作中大可以這些基本比例為根據，而在人物與人物相對的細節上，例如：身高、體態等加以相對應地修改，從而達到期望的漫畫效果。

（一）人的全身比例

1. 正常比例

　　我們通常使用「頭身比例」來表示人體的比例。所謂頭身比例就是指用頭部的長度（即頭頂橫切線到下巴橫切線之間的長度）來測量身高。

　　通常來說，正常的人體比例以男性為標準，一般為7個半至8個頭身，而女性一般比男性略矮，為7到7個半頭身。

　　下圖是一個7頭半的男性青年人體比例。

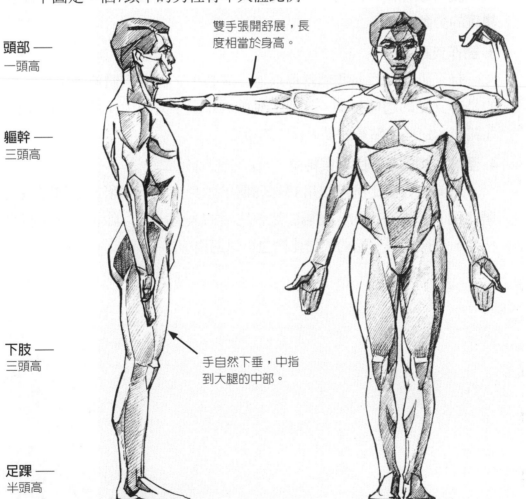

頭部 ——
一頭高

軀幹 ——
三頭高

下肢 ——
三頭高

足踝 ——
半頭高

雙手張開舒展，長度相當於身高。

手自然下垂，中指到大腿的中部。

2. 骨骼與肌肉

人的骨骼是產生動作的基本架構，是構成各種動作的基礎。人的骨骼系統，在結構和平衡上是非常複雜和巧妙的，所以它能做出各式各樣的動作。我們畫任何人的動作，腦中必須要有一個骨架的動態概念。這個骨架概念決定著我們的姿態是否正確，是否達到動態的平衡。如果沒有骨骼關節的活動，是不能產生動作的。

肌肉是動作的動力，它的功能就是收縮。肌肉在收縮的過程中產生拉力使身體有了反應，也就是動作。同樣地，沒有肌肉的收縮，骨骼也是動不起來的，因此也就不能產生動作。

肌肉和骨骼是構成人體動作的主要部分，在神經系統的指導下，我們就可以控制自己的行動，可以跑、跳躍、走或坐，以及進行很多複雜的勞動。

3. 動作支點

有了肌肉和骨骼我們就可以進行運動了，而在人體運動中最常見的是有支點的趨向運動。下圖中簡單地介紹了人體中作為支點的肌肉和關節，這些支點是運動過程中的重心。

4. 漫畫人物的基本比例與結構

完美的人體比例可以用8個到8個半頭身來表示（鑒於希臘雕塑人體比例），漫畫中的人物屬於比較完美的人型，所以除了正常人體比例外，稍微誇張一點的人體比例也可以適用。

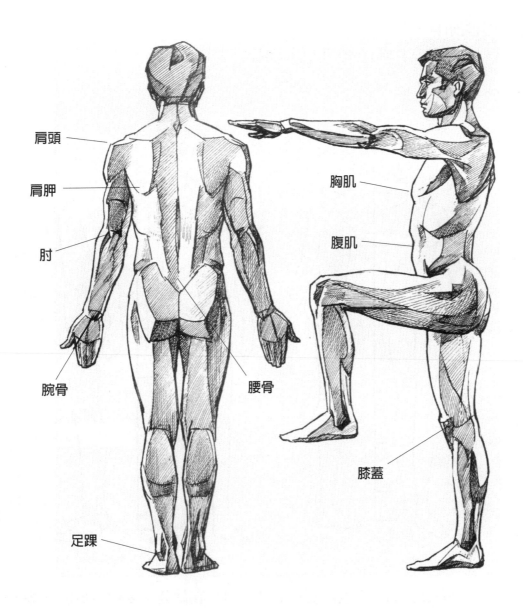

肩頭

肩胛

肘

腕骨

腰骨

足踝

胸肌

腹肌

膝蓋

　　以塑造完美的人物形體爲目的，在整體上加以美化甚至誇張，在漫畫創作中是可行的。

　　漫畫中男性與女性的人體比例如下圖所示。

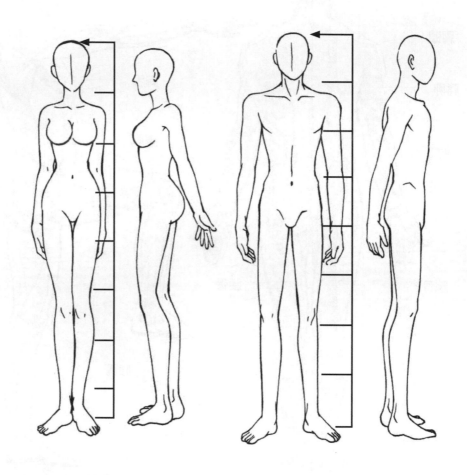

　　普通女性的身高要略低於男性，男性在站姿上要儘量放開一些，關節處男女的區別表現爲男性的更爲突顯。男女性的身體各部位也有顯著的差別，我們在後面的章節裡會一一講解。

（二）漫畫中男女身體比例的區分

男女身體比例的區別主要在肩寬、臍部、髖部等處。

下圖為成年男性與女性的結構區別圖例。

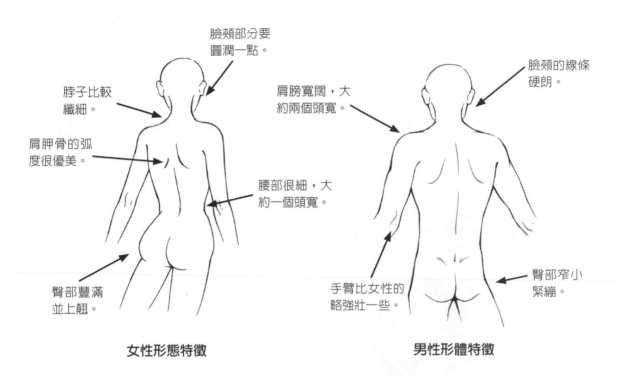

脸頰部分要
圓潤一點。

脖子比較
纖細。

肩胛骨的弧
度很優美。

肩膀寬闊，大
約兩個頭寬。

脸頰的線條
硬朗。

腰部很細，大
約一個頭寬。

臀部豐滿
並上翹。

手臂比女性的
略強壯一些。

臀部窄小
緊繃。

女性形態特徵　　　　　　**男性形體特徵**

提示

在繪製男性和女性形體的時候要有區
別，各有著重。在繪製男性形體時，要
注意儘可能刻畫出男性的特徵，如手掌與腳掌可以
畫得大一些，表達出男性的強壯；在繪製女性形體
時，特別注意刻畫腕部和頸部的細節，盡可能繪製
得纖細一些，以表現女性體態的柔軟。

（三）不同階段的人體比例在漫畫中的表現

1. 幼兒、兒童

　　0歲到10歲這個階段的人體比例我們一般用3頭到4頭身，突顯這個時期人的身體嬌小可愛的特徵。從比例上來講，幼兒和兒童的頭部都比較大，四肢短小，尤其是幼兒骨骼等方面都不發達，無法舉起和支撐有重量的東西，手掌與腳掌小，腳腕手腕特別纖細。嬰兒的形體特徵是幾乎看不見脖子。

　　所以在畫幼兒和兒童的時候我們就要突顯以上的幾點特徵，主要表現他們的「小」就可以了。

小孩子要畫出柔軟的感覺，手腳短小胖嘟嘟！

嬰孩得手和腳市無法完全伸直的，所以要表現出彎曲感。可以不畫出詳細的手指關節等。

眼睛很大

手指的關節很模糊

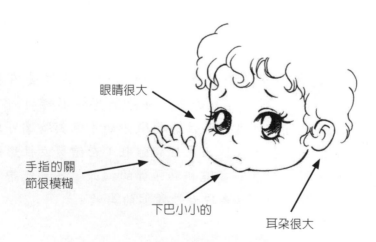

下巴小小的

耳朵很大

幼兒、兒童的形體特徵

2. 少年、青少年

　　10歲到18歲的少年、青少年處於生長發育的時期，尤其是青少年，其形體開始接近成人的特徵，在比例上我們可以用4頭到6頭身，基本上保持比較嬌小的特點，並向成人的基本比例取法。

　　少年的頭部在比例上來說仍是比較大的，而手腕等也較細，但骨骼結構已經大致成熟，可以做較劇烈的運動，並且動作幅度也較大。

　　當然，這個時期也是男女兩性的身體結構漸漸開始有顯著區別的時期。

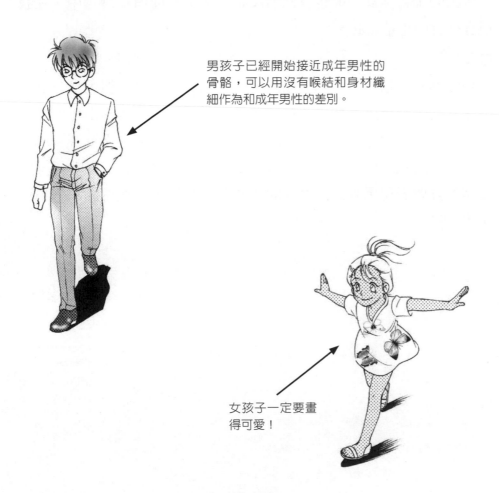

男孩子已經開始接近成年男性的骨骼，可以用沒有喉結和身材纖細作為和成年男性的差別。

女孩子一定要畫得可愛！

少年的形體特徵

3. 青年、壯年

18歲到30歲，這個時期是最標準的成人比例，一般用7頭半到8頭半身。

在這個階段，男女兩性的身體比例和構造已經完全區別開了。男性身體特徵是線條有力、肩寬、直線感強、腰臀窄小、脖子較粗、手腳掌大。在畫的時候我們要注意突顯「有力」這個特點。女子的身體特徵則是線條較柔和、肩與臀同寬、曲線感強、手腕腳腕與脖子都纖細。要記住，女性在漫畫中出場，絕大部分都是以「美麗」為標準的。

所謂的帥哥美女一般也以此階段居多，這不僅僅在漫畫中，在我們現實社會中也是如此。

4. 中年

30歲到40歲以上，基本上屬於成年人的身高比例。但因為骨骼和肌肉已經完全停止生長和自我復健功能，所以少數人開始出現萎縮跡象，特徵為肌肉鬆弛（發福），肩膀下塌，或腰背部不再挺直等。所以我們一般用7頭到8頭身，有時候需要把人物畫得略胖一點，男子的手和腳部分要表現粗骨感，女性的腰部開始變粗，手腕與腳踝處也顯得浮腫一點。

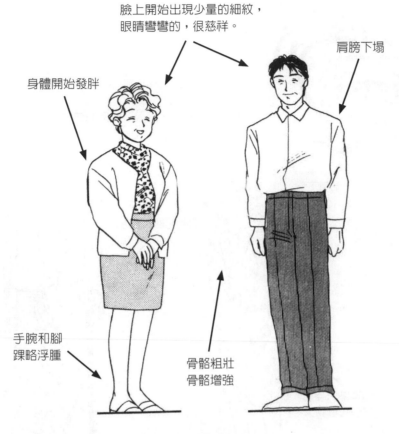

臉上開始出現少量的細紋，
眼睛彎彎的，很慈祥。

肩膀下塌

身體開始發胖

手腕和腳
踝略浮腫

骨骼粗壯
骨骼增強

中年的形體特徵

5. 老人

　　50歲以上，一般採用6頭半到7頭身，這個階段的身體特徵為，肌體產生萎縮現象，更老一點的人可能出現駝背、雙腿無法支撐身體重量而彎曲、無法直立行走、肩膀更下塌、脂肪堆積減少、顯得瘦骨嶙峋的姿態，當然也不排除肥胖者。所以，畫老人對我們來說也不是很簡單的工作。

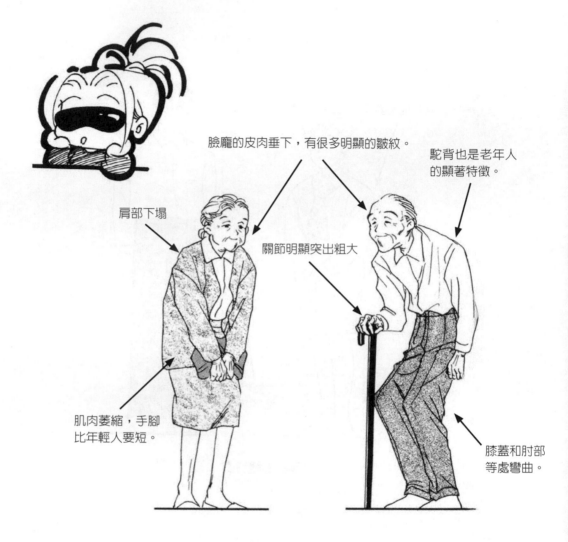

臉龐的皮肉垂下，有很多明顯的皺紋。

駝背也是老年人的顯著特徵。

肩部下塌

關節明顯突出粗大

肌肉萎縮，手腳比年輕人要短。

膝蓋和肘部等處彎曲。

老年的形體特徵

　　最後，希望大家要記住，雖然畫漫畫是一種有選擇性的創作工作，沒有機會塑造所有階段的人體，有些可能幾乎用不到，但是對於人體任何時期的比例和結構的全面掌握，對我們的創作絕對是有益無害的。

第二節　頭部結構

　　頭部在人體全身占有最突顯的位置，所有視聽器官都集中在頭部。雖然在人體各比例中，頭部占的比例是很小的，但卻是人體最重要的部分。

　　頭部的骨骼也是非常複雜的，尤其是人類的頭骨上有很多表現臉部特徵的骨點（見下圖）。

　　骨骼和骨點使我們的臉形成立體的輪廓並且有不同的容貌特徵，這些容貌特徵的具體表現就是五官的差異。

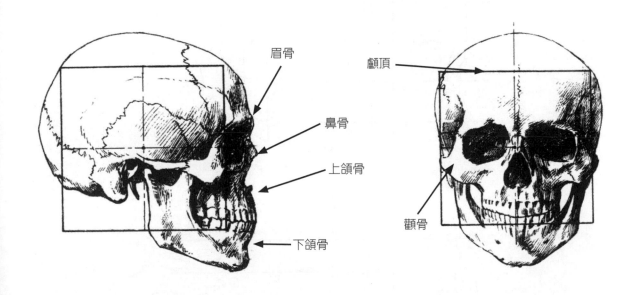

眉骨

鼻骨

上頜骨

下頜骨

顱頂

顴骨

（一）五官

五官的比例用一個詞來說就是三庭五眼。

所謂三庭就是指臉的長度比例，把臉的長度分為三個等分，從前額髮際線至眉骨，從眉骨至鼻底，從鼻底至下頦，各占臉長的1/3。

五眼是指臉部的寬度，以眼的寬度為單位，把臉的寬度分成五個等分，從左側髮際至右側髮際，為五隻眼的寬度。兩隻眼睛之間有一隻眼寬的間距，兩眼外側至兩髮際各為一隻眼寬的間距，各占臉寬的1/5。

普通人自己的手掌心可以涵蓋整張臉。

另外，手的橫面寬度也可以等分臉部。

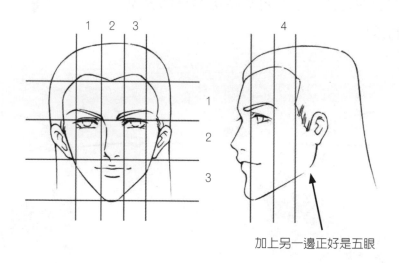

加上另一邊正好是五眼

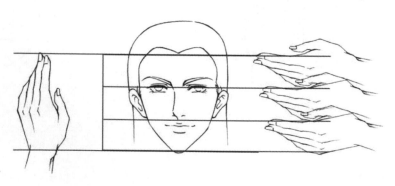

（二）人在不同階段的五官變化在漫畫中的表現

1. 幼兒、兒童

幼兒和兒童的頭部骨骼未完全成形，比較柔軟、有彈性，所以五官就比較嬌柔。在臉部比例上，他們的五官都集中在臉部1/2以下的部分。五官的特徵是圓潤小巧，鼻子比成人的更塌，而小嘴則是人類哺乳期的特徵，讓人產生憐愛的情緒，惟獨眼部要畫得大一些，突顯小孩的可愛靈動。

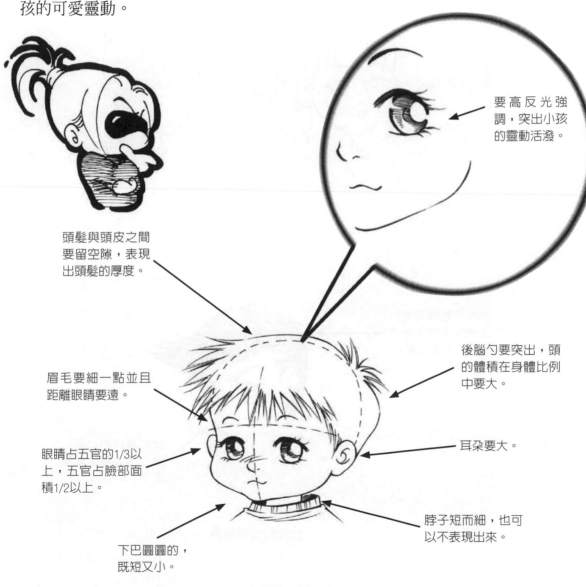

要高反光強調，突出小孩的靈動活潑。

頭髮與頭皮之間要留空隙，表現出頭髮的厚度。

眉毛要細一點並且距離眼睛要遠。

眼睛占五官的1/3以上，五官占臉部面積1/2以上。

後腦勺要突出，頭的體積在身體比例中要大。

耳朵要大。

脖子短而細，也可以不表現出來。

下巴圓圓的，既短又小。

幼兒的五官特徵

2. 少年、青少年

　　人體處於發育期，臉部骨骼和肌肉已經接近成年人，五官的比例基本上也向成人取法，眼睛在臉部的1/2處，臉型的輪廓要儘量畫得圓滑些，眼睛與眉毛之間的距離較遠。

　　在這個時期，男性與女性臉部特徵的區別也逐漸明顯了。

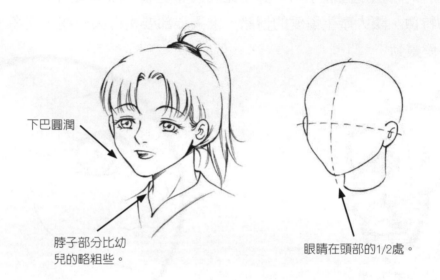

下巴圓潤

脖子部分比幼兒的略粗些。

眼睛在頭部的1/2處。

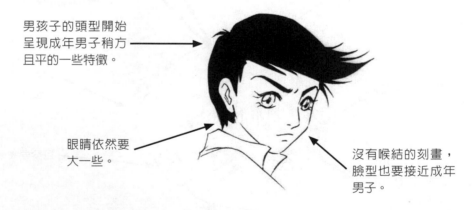

男孩子的頭型開始呈現成年男子稍方且平的一些特徵。

眼睛依然要大一些。

沒有喉結的刻畫，臉型也要接近成年男子。

少年的五官特徵

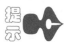 少年是幼兒與成人的過渡階段，所以畫的時候要留意與兩者的區別。

3. 成年、壯年

　　成人的五官比例為眼睛在臉部1/2以上，鼻梁的長度和額頭一樣，左右瞳孔的距離等於嘴的寬度。要注意男性與女性明顯的五官差別。

頭型比較方，頭髮質感比女性要硬一些。

眼睛狹長，眉毛很粗，眉毛的尾部也要稍稍挑起來。（這一點不僅僅適用於男性）

耳朵與顴骨之間有長長的鬢角。

下巴方而堅挺。

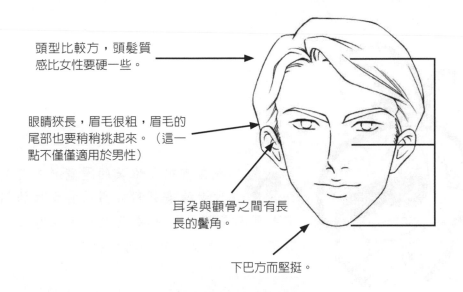

成人的五官特徵

 男性的臉形要比女性長一些，嘴唇也要更厚實些！

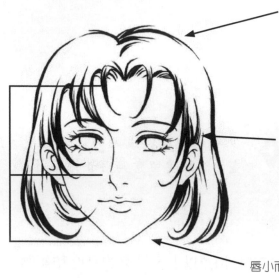

頭頂部分飽滿,顯出頭髮
的濃密。

女性的眼睛要畫得大一點,
要刻畫長長得睫毛,眉毛也
要畫得細又長,弧度要比男
性的柔順。

唇小而薄,下巴尖圓。

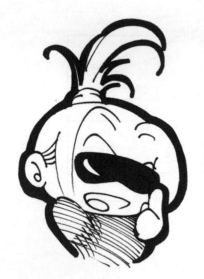

提示　現在有很多唯美的漫畫(主要是
少女漫畫)對於男性和女性的刻
畫差別不是很大,主要表現為男性有女性
形體纖細、五官精緻小巧的特徵。

4. 中年

大致比例和成年時期一樣，但要注意中年人的特徵，例如眼睛相對細小些，眼角和唇角開始出現細小的皺紋。

男性的顴骨突顯，女性的下巴可以出現一些厚度，如雙下巴，這是中年發福的特徵。

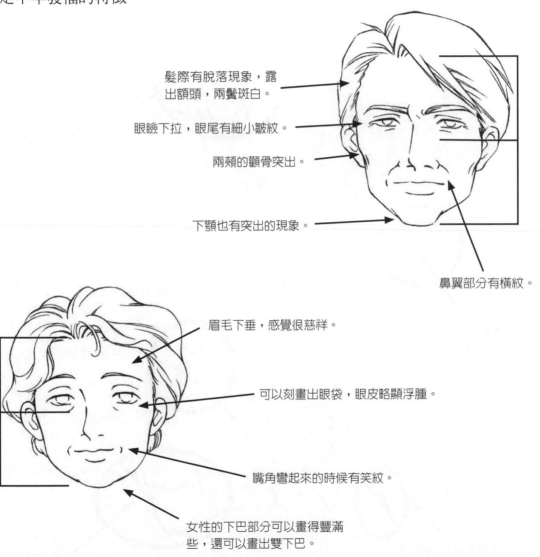

髮際有脫落現象，露出額頭，兩鬢斑白。

眼瞼下拉，眼尾有細小皺紋。

兩頰的顴骨突出。

下顎也有突出的現象。

鼻翼部分有橫紋。

眉毛下垂，感覺很慈祥。

可以刻畫出眼袋，眼皮略顯浮腫。

嘴角彎起來的時候有笑紋。

女性的下巴部分可以畫得豐滿些，還可以畫出雙下巴。

中年人的五官特徵

5. 老年

老年時期的五官重心較中年、成年時期要更下垂一些，眼睛和眉毛之間的距離要適當拉開，口、鼻、眼角、唇角等多處出現明顯皺紋，眼睛比較細小，眼眶要深入刻畫一下。

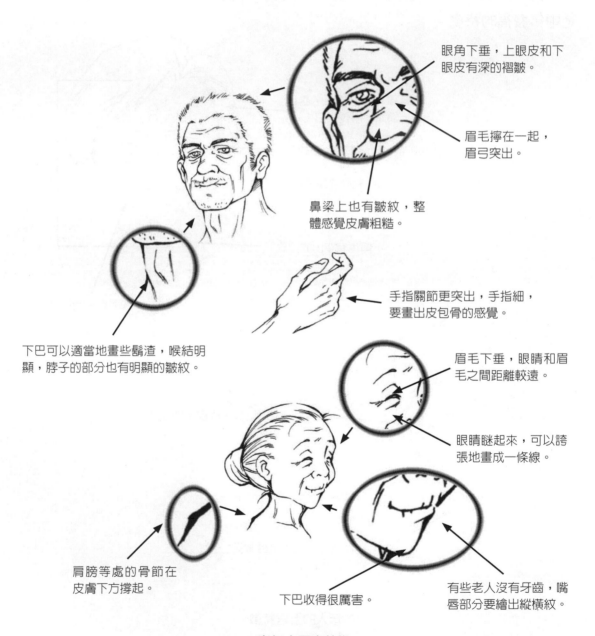

眼角下垂，上眼皮和下眼皮有深的褶皺。

眉毛攢在一起，眉弓突出。

鼻梁上也有皺紋，整體感覺皮膚粗糙。

手指關節更突出，手指細，要畫出皮包骨的感覺。

下巴可以適當地畫些鬍渣，喉結明顯，脖子的部分也有明顯的皺紋。

眉毛下垂，眼睛和眉毛之間距離較遠。

眼睛瞇起來，可以誇張地畫成一條線。

肩膀等處的骨節在皮膚下方撐起。

下巴收得很厲害。

有些老人沒有牙齒，嘴唇部分要繪出縱橫紋。

老年人五官特徵

（三）不同種族的頭部特徵

不同地域種族的頭骨也有所不同。世界上人類大體分為三大種族——黃種人、白種人、黑種人。

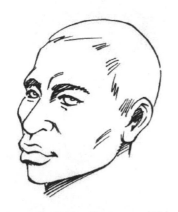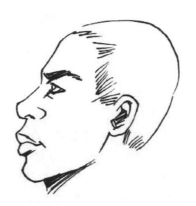

黑種人的特點：下顎突顯、唇厚、眉弓很高。骨骼最接近原始人類的形態，後腦勺也很突顯。黑種人的男性與女性在頭部的形態上沒有很大的區別，屬於比較好掌握的類型。

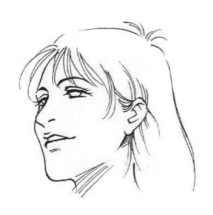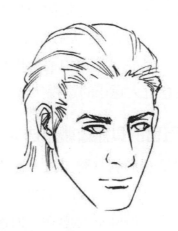

白種人的特點：顴骨高、眼窩很深、眉弓和鼻梁較突顯。額角呈現比較方的形狀，鼻頭部分要畫得飽滿一些，鼻翼也比黃種人寬大一點。白種人的骨骼沒有黑種人那樣突兀，但和黃種人比較起來還是很突顯的。白種人男性的面部輪廓很硬朗，毛髮比較繁雜。

　　漫畫中的女性形象一般都差不多，只要注意鼻子、眼眶、顴骨下顎的細微區別，就可以劃清種族了。

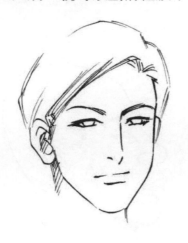 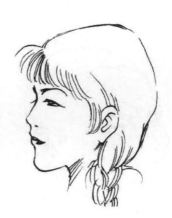

　　黃種人的特點：主要是臉部輪廓比較平面，鼻梁直而不高，眼眶不要刻畫得太過頭。因為黃種人的五官是所有種族中最細緻的，所以最好往細小的程度去畫，不過當然也可以誇張。黃種人的男性除了眼框和鼻梁，完全可以按照白種人的畫法，但女性就一定要突顯東方人的氣質，具體表現在細緻的眼眉和小嘴唇。

　　45°側面是漫畫中最常出現的角度，因為頭是圓的，所以畫的時候要注意近大遠小的透視。

（四）五官的具體繪製方法

　　頭是圓形的立體形象，臉上的五官是長在圓形立體面的各個部位上的。當頭部轉動時，臉的外形和臉上的五官也隨著發生透視的變化，形成一個弧形的運動。而漫畫中的人物是活動的，我們經常會以不同角度來表現人物，畫這類畫面的時候，我們就要考慮到五官在不同角度的變化，以避免畫出變形的五官。

　　我們可以以人物臉部的軸線為基準，軸線的豎線在鼻梁上，橫線則是兩眼的連線。由於透視的原因，接近正面的距離較大，接近側面

的距離較小。眉、眼、鼻、嘴、耳的變化也不是平行的直線運動，而
是立體的弧線運動。

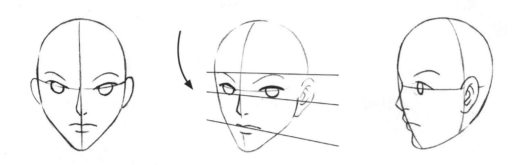

 正面的臉要畫得左右對稱。畫側面的臉時要注意眼睛和鼻梁
之間要留一定的空間，因為鼻梁是有高度的，是臉部最突顯
的器官。

眼皮包裹著眼球，沒
有畫出來的部分也要
給人這種感覺。

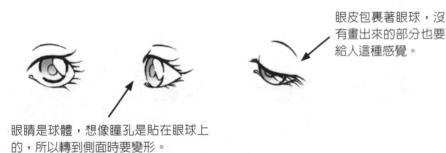

眼睛是球體，想像瞳孔是貼在眼球上
的，所以轉到側面時要變形。

寫實的眼睛

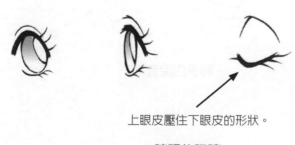

上眼皮壓住下眼皮的形狀。

誇張的眼睛

　　即使是誇張的漫畫風格，也還是要注意眼球的轉面效果，畫出透視和立體感。

　　眼珠和視線的關係不僅僅取決於高反光和瞳孔的位置，更要求連接球體的透視。

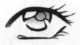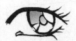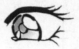

眼睛的轉面

　　上嘴唇的唇線可以不畫，但表現厚度的下唇線要畫出來。

嘴唇在拉長的時候要變薄，並且
注意口腔內牙齒和舌頭的透視。

1

人中突出

寫實的嘴唇

2

嘴噘起來
的樣子。

誇張的嘴唇

　　漫畫人物的鼻子可以省略掉鼻翼，只畫鼻梁，在透視上就更好掌
握了。

　　鼻頭也是球體的，鼻翼也可以作為兩個較小的球體，根據三個球
體的相互距離和關係畫出鼻子的透視，這適用於寫實派。

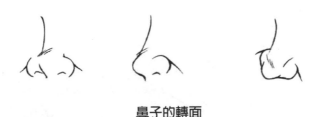

鼻子的轉面

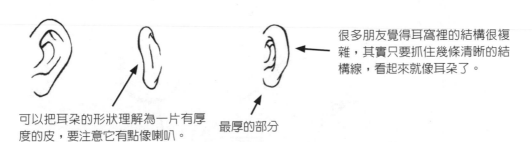

很多朋友覺得耳窩裡的結構很複雜，其實只要抓住幾條清晰的結構線，看起來就像耳朵了。

可以把耳朵的形狀理解為一片有厚度的皮，要注意它有點像喇叭。

最厚的部分

耳朵的轉面

第三節　人物的面部表情

角色的魅力不單單只是有一張出眾的面孔，更多的時候取決於精彩而豐富的表情。表情是人類表現內心世界的媒介，也是在人物創作中針對如何將筆下的人物變成有血有肉的生命的大問題。

（一）笑

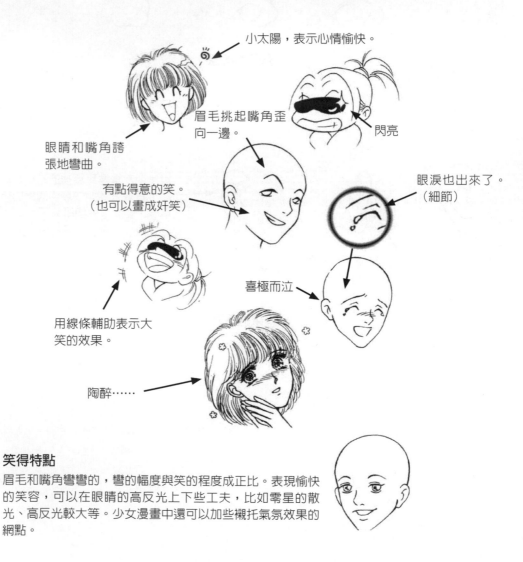

小太陽，表示心情愉快。

眉毛挑起嘴角歪向一邊。

閃亮

眼睛和嘴角誇張地彎曲。

有點得意的笑。（也可以畫成奸笑）

眼淚也出來了。（細節）

喜極而泣

用線條輔助表示大笑的效果。

陶醉……

笑得特點
眉毛和嘴角彎彎的，彎的幅度與笑的程度成正比。表現愉快的笑容，可以在眼睛的高反光上下些工夫，比如零星的散光、高反光較大等。少女漫畫中還可以加些襯托氣氛效果的網點。

（二）怒

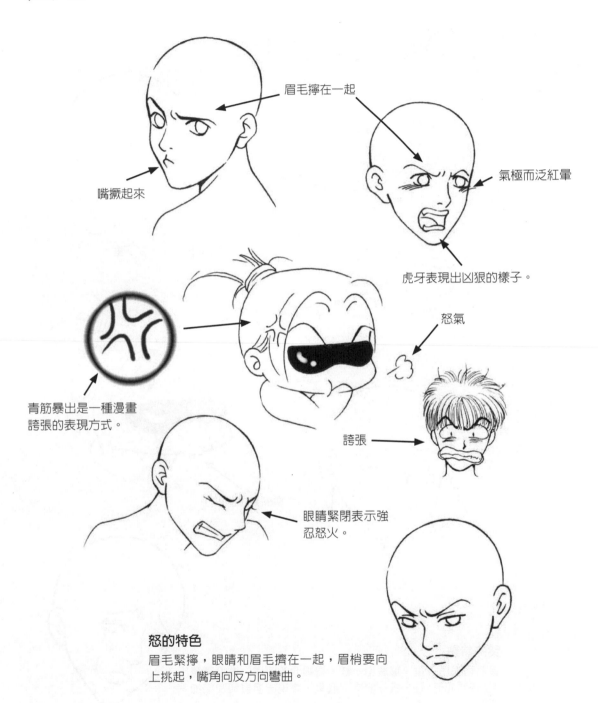

眉毛擰在一起

嘴撇起來

氣極而泛紅暈

虎牙表現出凶狠的樣子。

怒氣

青筋暴出是一種漫畫
誇張的表現方式。

誇張

眼睛緊閉表示強
忍怒火。

怒的特色
眉毛緊擰，眼睛和眉毛擠在一起，眉梢要向
上挑起，嘴角向反方向彎曲。

（三）哀

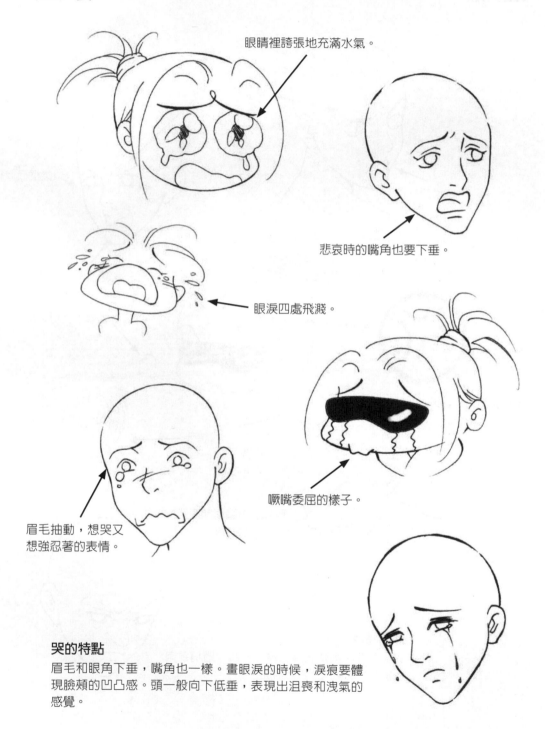

眼睛裡誇張地充滿水氣。

悲哀時的嘴角也要下垂。

眼淚四處飛濺。

嘟嘴委屈的樣子。

眉毛抽動，想哭又
想強忍著的表情。

哭的特點

眉毛和眼角下垂，嘴角也一樣。畫眼淚的時候，淚痕要體
現臉頰的凹凸感。頭一般向下低垂，表現出沮喪和洩氣的
感覺。

（四）驚訝及其他

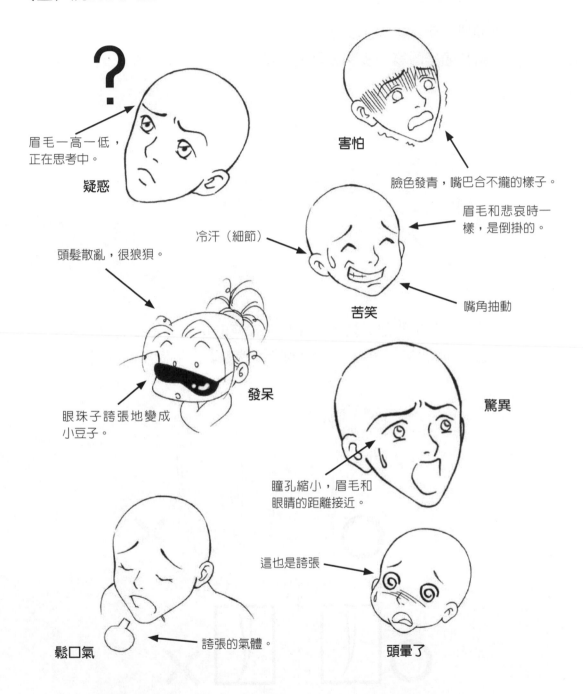

眉毛一高一低，
正在思考中。

疑惑

害怕

臉色發青，嘴巴合不攏的樣子。

眉毛和悲哀時一
樣，是倒掛的。

冷汗（細節）

頭髮散亂，很狼狽。

苦笑

嘴角抽動

眼珠子誇張地變成
小豆子。

發呆

驚異

瞳孔縮小，眉毛和
眼睛的距離接近。

這也是誇張

誇張的氣體。

鬆口氣

頭暈了

　　一張有豐富表情的面孔，有時比一張完美無缺的臉讓人留下的印
象還要深刻。

第四節　髮型的繪製和表現

髮型作為裝飾，也為漫畫人物帶來了生氣。

繪製頭髮的第一步驟就是要先畫好頭部的輪廓，要讓頭髮「長」在頭上。

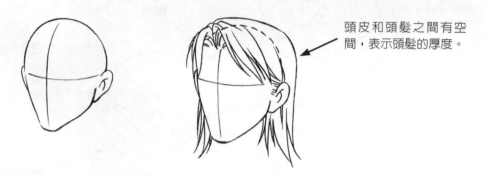

頭皮和頭髮之間有空間，表示頭髮的厚度。

第二，髮梢的部分要線條流暢，線條的排列一定要有疏有密，有層次感，間隔切不可相等。不然的話，就會顯得呆板而不協調。

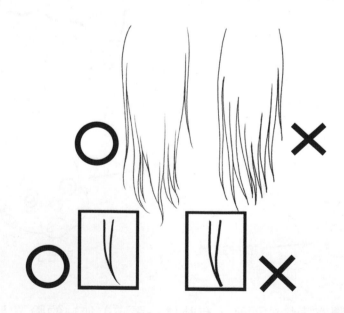

（一）長髮

　　繪製頭髮的技巧和繪製布料差不多，頭髮不同硬度、不同色澤的處理方式也不一樣。

　　淺色頭髮要著重線條，長髮更要注意畫出飄逸的感覺。可以在髮梢的部位加上密線條，使表現上不會太過單調。

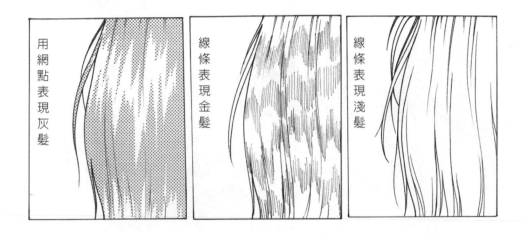

　　灰髮和黑髮可以像畫瀑布那樣地畫，高反光留白處切忌太多，高反光的形狀一定要配合頭髮起伏的走向。

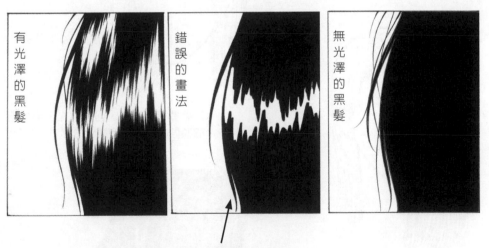

　　頭髮的表現太過僵硬，尤其是光澤的部分呆板，髮絲處理得也不好。

 畫黑髮最重要的就是要畫出飄逸的感覺，因為黑色本身就很厚重，所以更要在髮絲上處理好。

以下是幾幅長髮的圖例。

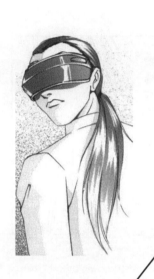

用網點做出來的灰髮效果，高反光可以用刀片刮或橡皮擦，效果會有很微妙的差別。

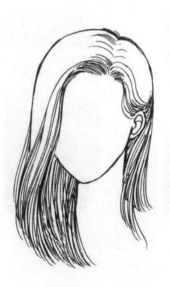

黑髮要畫出光澤，可以事先在未加工的頭髮部分淡淡地畫出分界。

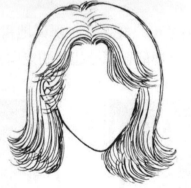

（二）短髮

短髮和長髮的主要畫法並無不同，但更要注意髮型的處理，影響髮型的因素有髮質的軟硬及頭髮多少。我們經常看各式各樣的漫畫，欣賞漫畫中的角色，他們的髮型塑造有沒有給你帶來靈感呢？

板刷頭
一種很時尚的髮型，線條要畫得短而細。

頭髮在髮梢翹起、沒有光澤的黑髮可以表現出較硬的髮質。

地中海式
一般的中年人可以選用這樣的形象。

女性的短髮
要適當地柔軟一點、蓬鬆一點，還要注意頭髮的式樣。

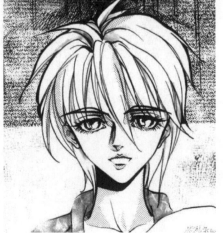

（三）特殊髮型

包括一些捲髮、束髮等刻意製作的髮型。

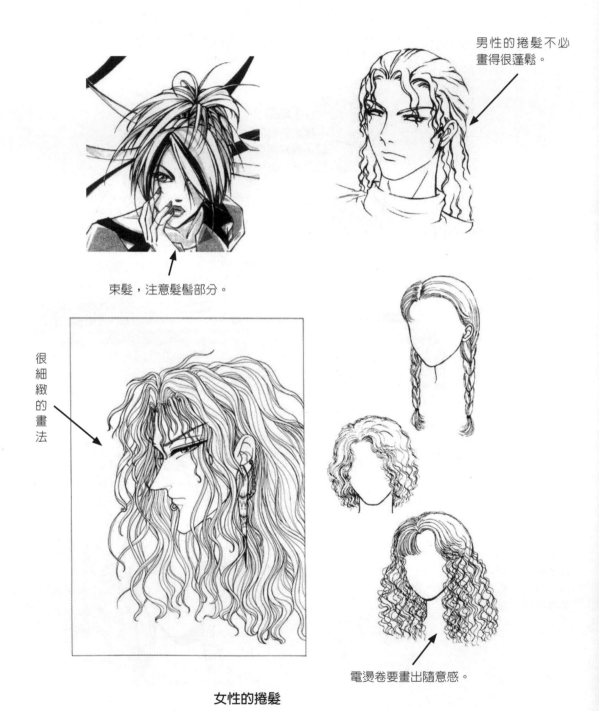

束髮，注意髮髻部分。

男性的捲髮不必畫得很蓬鬆。

很細緻的畫法

電燙卷要畫出隨意感。

女性的捲髮

畫頭髮時候切記不要停頓，不要猶豫，一筆到底，才能畫出流暢的線條，畫長髮的時候更要放鬆心情，保持順暢的握筆姿勢。

第五節　人物性格的設定

人物的個性可以透過人物的臉部特徵來表現。

在漫畫創作當中，賦予人物生動的個性將會讓我們創作的漫畫故事更有吸引力。同時，爲故事塑造出有魅力的角色，也是對我們的一項挑戰。

（一）寫實人物的設定

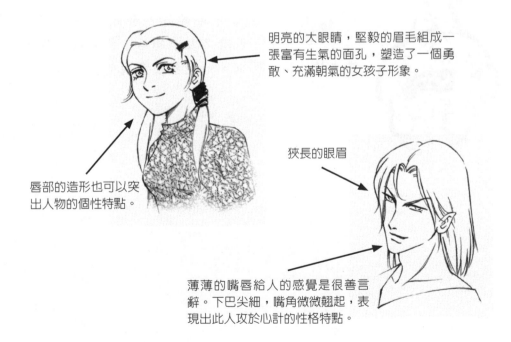

明亮的大眼睛，堅毅的眉毛組成一張富有生氣的面孔，塑造了一個勇敢、充滿朝氣的女孩子形象。

唇部的造形也可以突出人物的個性特點。

狹長的眼眉

薄薄的嘴唇給人的感覺是很善言辭。下巴尖細，嘴角微微翹起，表現出此人攻於心計的性格特點。

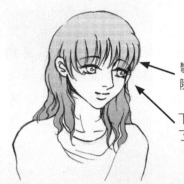

彎彎的眉毛距離眼睛較遠表現出人物
隨和的個性。

下巴小而圓使臉看起來也相對地小
了，構成一個典型的乖乖女的形象。

時常微笑的面孔，眼睛瞇成一
條線，眉毛很粗，給人親切和
容易相處的感覺。

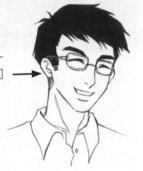

提示　要注意有時候眉毛和眼睛的距離太
遠，眼睛又太小的話，會變成一張呆
滯木訥的臉。所以，一定要注意適度。

（二）可愛型角色的設定

故事主人翁一張看起來很聰明機智的面孔。大大的眼睛，高挑的眉毛，動作上也可以體現個性。

主角的好友，一個笑容可掬的小女孩，還可以在細節加強人物的印象，比如有些嬰兒肥、笑起來眼睛就看不見了等。

反派角色的特點通常都是這樣。狹長的眼眉，笑起來只挑起一邊的眉毛，眼尾也向上，表情多數都是奸笑或陰沉的。

咧開的嘴裡有一顆小小的虎齒（細節描繪）

汗水（細節描繪）

配角可以沒有明顯特徵，但人物的個性還是需要的。這個角色給人懦弱而且笨笨的、小迷糊的感覺。

第六節　四肢

　　四肢是人體動態的關鍵部分，它們集合了人體運動最重要的關節、肌肉和軟骨，其作用不僅僅是「動」而已，還是支撐人體重量、保持穩定的部位，是全身最靈活多變的部分。

　　四肢具體分為上肢和下肢。

（一）上肢

　　上肢由手掌、小臂和上臂組成，擁有大多數關節，可以做大量複雜的運動，也具有傳達感情的作用。

1. 手的基本比例

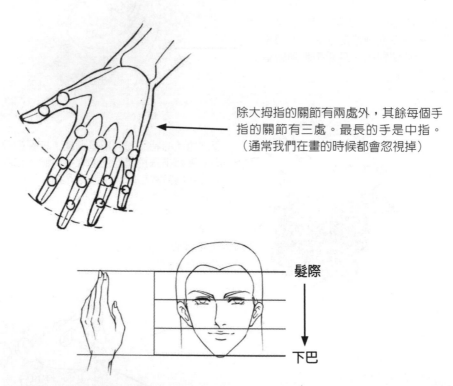

除大拇指的關節有兩處外，其餘每個手指的關節有三處。最長的手是中指。
（通常我們在畫的時候都會忽視掉）

髮際

下巴

中指到手掌根部的長度正好等於臉的長度。

2. 手的運動規律

　　手是人物繪畫中較難表現的部分之一。手不是平坦的，是充滿了活力的三維形體，由上臂、前臂和手掌組成，運動的規律是由一個定點（肘關節）向另一邊進行軌跡爲曲線的運動。所以，要記得不可以畫成下面這樣哦！

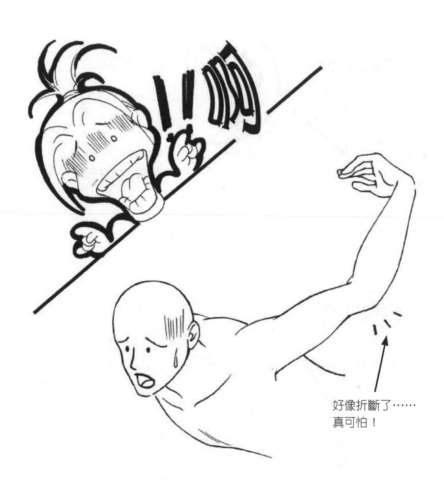

好像折斷了……
真可怕！

3. 不同的人手的特徵

　　手可以表現出人的年齡、地位、工作，甚至個性等資訊，可以稱爲人的第二張臉。

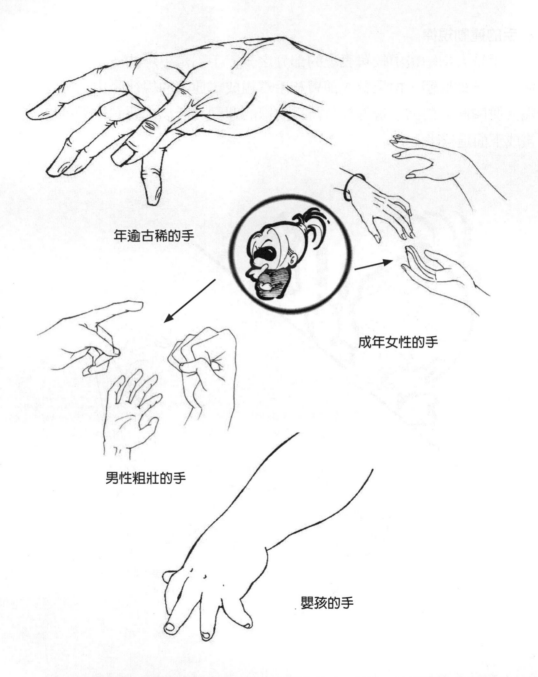

年逾古稀的手

成年女性的手

男性粗壯的手

嬰孩的手

　　男性的手與女性的手有很明顯的區別，例如：手腕的粗細和手掌
的大小、厚度等。

4. 手的形態

手臂的比例爲前臂＋手＝1頭半寬，上臂＝1頭半寬。

手掌的基本形態是幾何楔形。

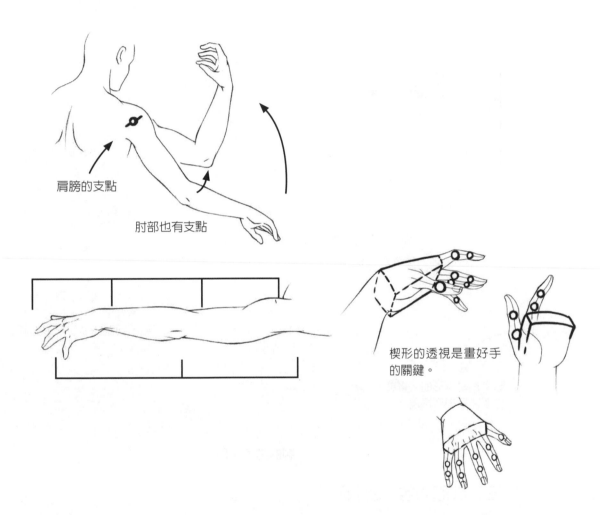

肩膀的支點

肘部也有支點

楔形的透視是畫好手
的關鍵。

（二）下肢

下肢由大腿、小腿、腳掌組成，從髖部到腳底的長度是3個半頭到
4個頭高（按照幾頭身變化），一般加長小腿部分的長度。

腳掌的基本形態也是楔形的。

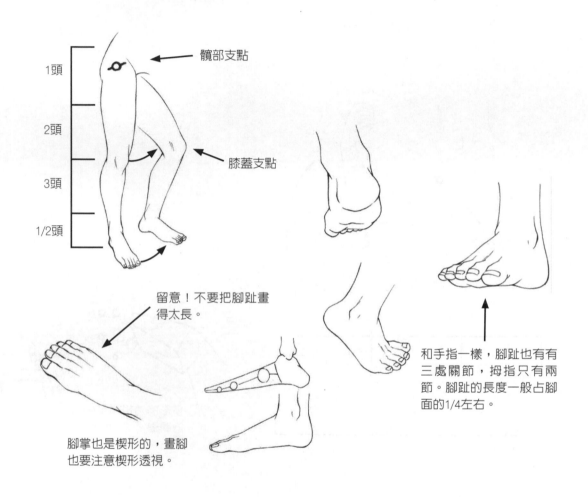

髖部支點

膝蓋支點

1頭

2頭

3頭

1/2頭

留意！不要把腳趾畫
得太長。

腳掌也是楔形的，畫腳
也要注意楔形透視。

和手指一樣，腳趾也有有
三處關節，拇指只有兩
節。腳趾的長度一般占腳
面的1/4左右。

腳的基本比例

（三）肢體語言（四肢）

　　人類除了說話之外最能表現自己的東西，簡單來說就是動作。人
們透過動作感受著外界的事物，也透過動作表達著自己的內心世界。
以下是一些四肢動態的例圖，人物的情感和心態也在這些動態中表
現。

1. 手部姿態例圖一

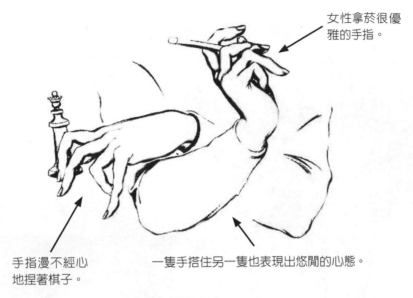

女性拿菸很優
雅的手指。

手指漫不經心
地捏著棋子。

一隻手搭住另一隻也表現出悠閒的心態。

悠閒下棋的女人

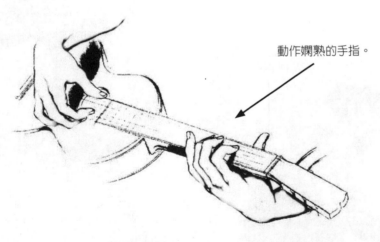

動作嫻熟的手指。

吉他手的手

摘自《動態素描》

2. 手部姿態例圖二

可以表現出兩
人的關係。

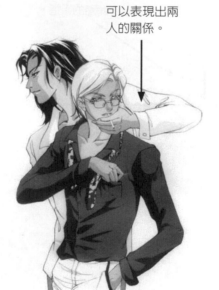

　　肢體語言就是指利用身體的動作來表現人物的身分、地位、個性、心理活動等。

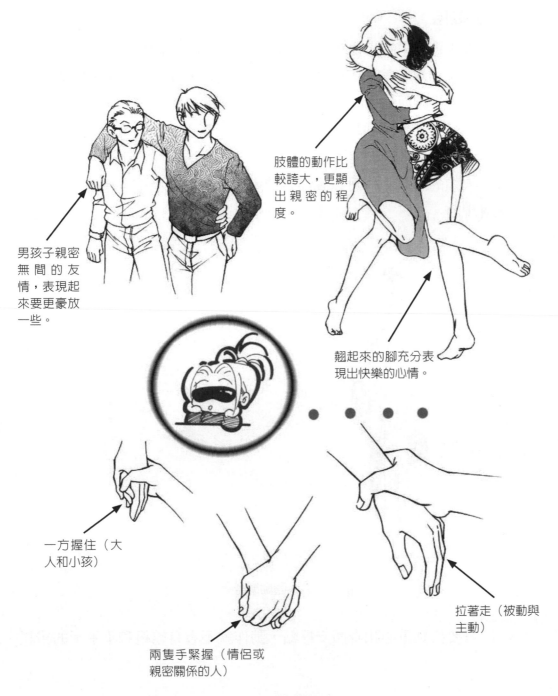

肢體的動作比較誇大，更顯出親密的程度。

男孩子親密無間的友情，表現起來要更豪放一些。

翹起來的腳充分表現出快樂的心情。

一方握住（大人和小孩）

拉著走（被動與主動）

兩隻手緊握（情侶或親密關係的人）

手的握法

第七節　人體動態與透視

（一）動態

在畫運動中的人物時，要注意人物的重心在哪裡。

所謂的重心就是人體重力垂直指向地面的那一點。它在人體上是隨著人的動作而變化的，並且是支撐身體最重要的一點。

人體有一部分與地面接觸形成支撐人體重量的一塊面積，這塊面積愈大，姿勢就愈穩。這塊面積叫做支撐面。

人類的所有動作可以說都是透過重心和支撐面這個穩定的三角形來實現的。

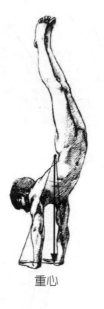
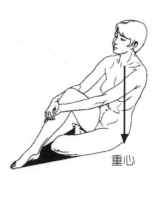

人體動態圖

只要找到重心和身體支撐點，動作就不會有彆扭和不平衡的錯誤了。

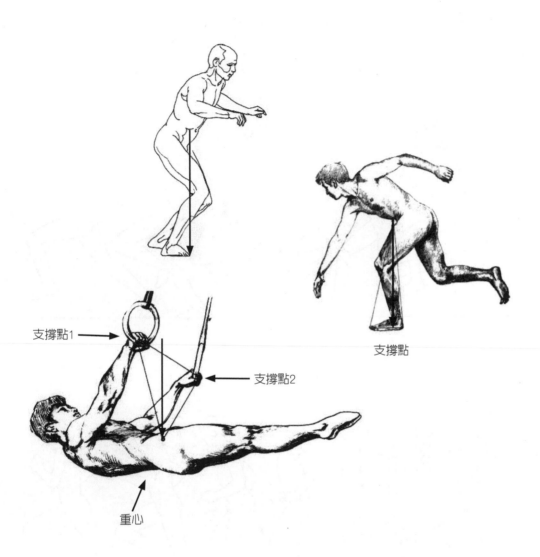

支撐點1

支撐點2

重心

支撐點

摘自《藝用人體》

　　走路和跑步是人最基本的動作，在漫畫中出現的頻率也很高，瞭解跑步和走路的基本規律有助於我們刻畫出人物的動態。

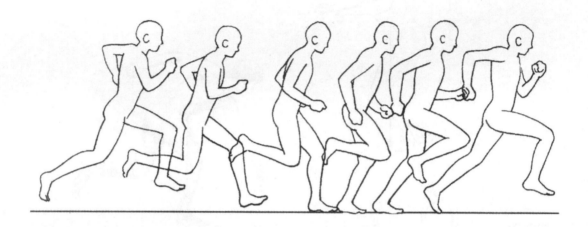

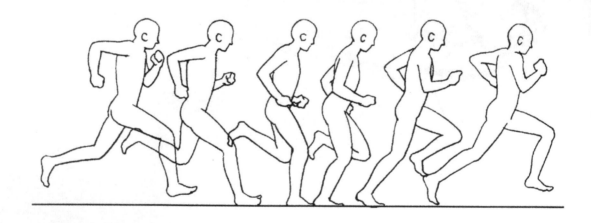

奔跑的連續動作

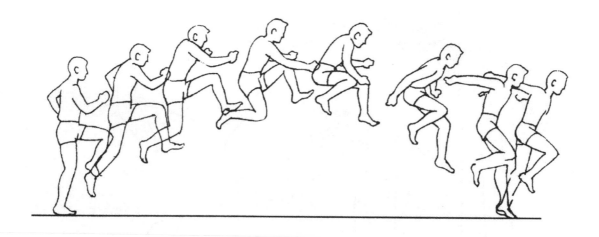

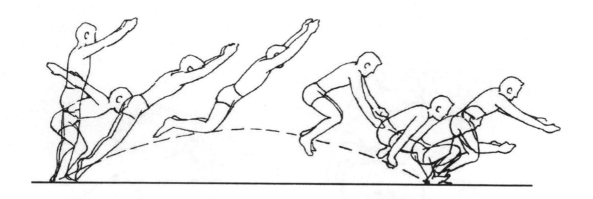

跳躍的連續動作

（二）透視

　　透視是人體動態中比較難掌握的部分，首先我們要瞭解透視的規律。

1. 仰視

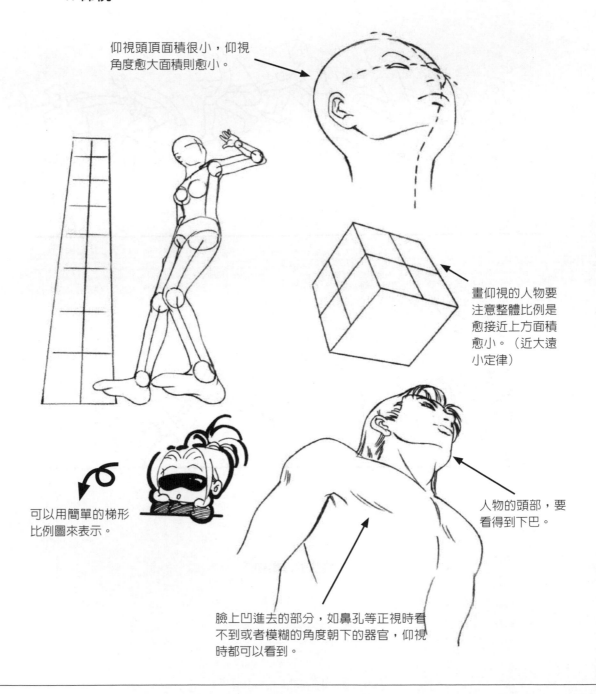

仰視頭頂面積很小，仰視角度愈大面積則愈小。

畫仰視的人物要注意整體比例是愈接近上方面積愈小。（近大遠小定律）

人物的頭部，要看得到下巴。

可以用簡單的梯形比例圖來表示。

臉上凹進去的部分，如鼻孔等正視時看不到或者模糊的角度朝下的器官，仰視時都可以看到。

2. 俯視

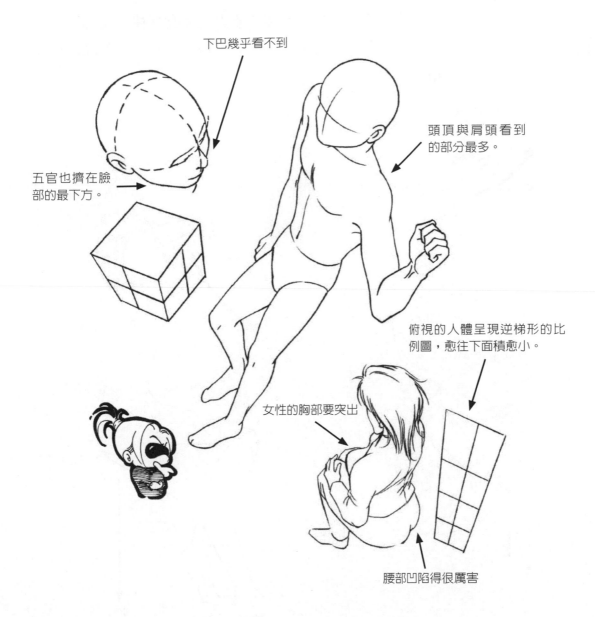

下巴幾乎看不到

五官也擠在臉部的最下方。

頭頂與肩頭看到的部分最多。

俯視的人體呈現逆梯形的比例圖，愈往下面積愈小。

女性的胸部要突出

腰部凹陷得很厲害

（三）肢體語言來（全身）

　　軀幹與四肢齊動，要抓住整體的穩定性，那麼重心在哪裡？平衡點又在哪裡？

　　動作是一個連續的過程，要選擇最能表現運動規律和看起來最舒服的姿態，就是取這個過程當中的某一個定格。這也是漫畫區別於動畫的一個特點。

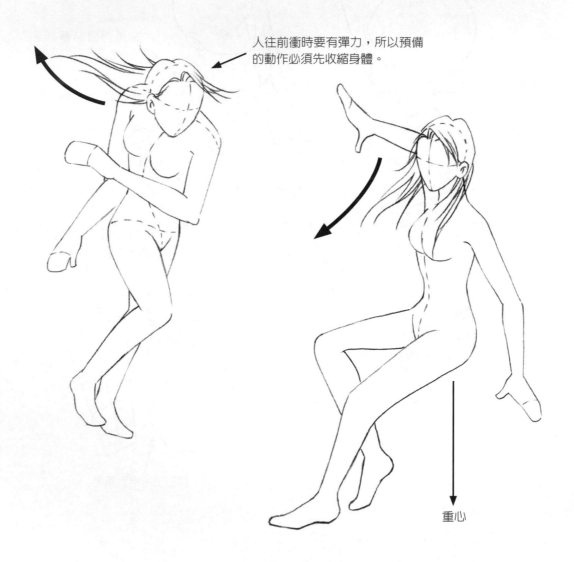

人往前衝時要有彈力，所以預備的動作必須先收縮身體。

重心

 長髮在運動過程中要隨著動作的走
向飄動。

　　揮拳時人體要像拉緊的弓一樣，依靠腰部的收縮把拳揮出去，兩
腳要支撐身體突然產生的力量，前後叉開站立。

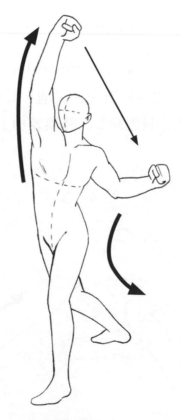

揮拳的動作

　　踢腿時重心在另一隻腳和腰部，為了保持平衡，上半身要向踢起的腿的方向靠攏，雙腿都要拉直，踢出去的力度才會比較大。

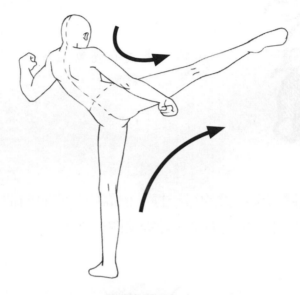

踢腿的動作

　　兩個人在打鬥時，打人者要表現出他的力量，拳頭是出力點，受力者要做出適當的反應，表現為彎腰、伏地，甚至飛出去等。腿部要繃直，人像箭一樣射出去。具體繪製的時候要加上速度線。

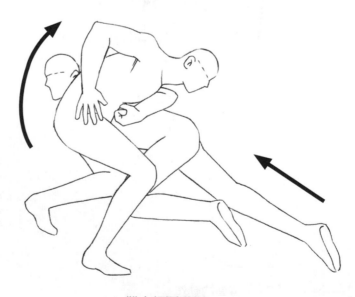

雙人打鬥動作

以下是一些人體動作肢體語言在漫畫中的具體表現圖例。

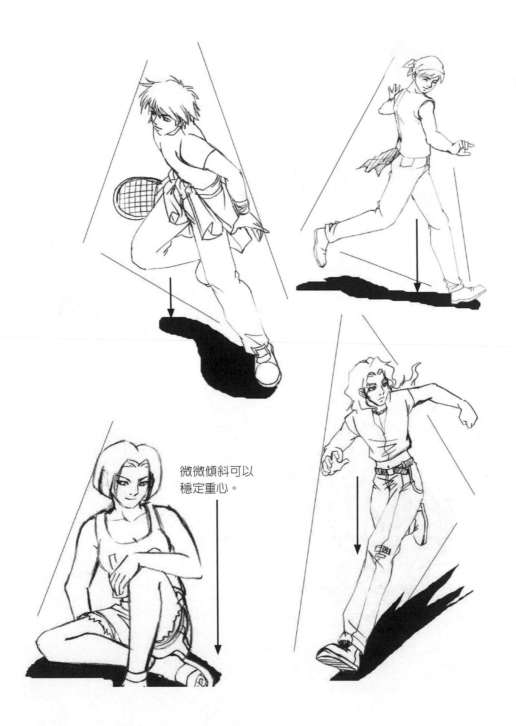

微微傾斜可以
穩定重心。

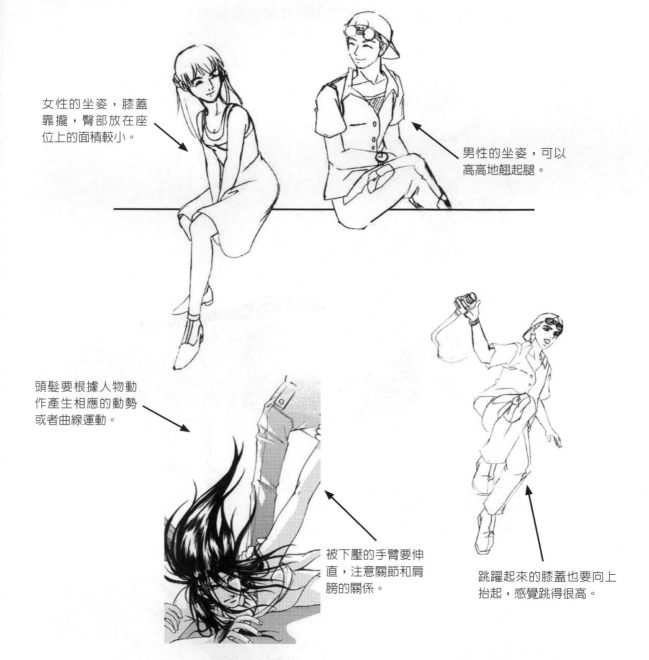

女性的坐姿，膝蓋靠攏，臀部放在座位上的面積較小。

男性的坐姿，可以高高地翹起腿。

頭髮要根據人物動作產生相應的動勢或者曲線運動。

被下壓的手臂要伸直，注意關節和肩膀的關係。

跳躍起來的膝蓋也要向上抬起，感覺跳得很高。

課堂練習

1. 根據人體正確比例規則繪製男性與女性人體各一幅，確保自己對人體基本比例的正確認識。

2. 按照不同年齡層的人體比例，塑造少年和老年人的具體形象四個（男女不限），以靜止的形態表現出這兩個年齡層的特徵。

3. 設定若干漫畫角色，賦予他們明確的年齡、身分、地位、個性等特點，以及他們之間的關係，以半身和大半身的形象來表現。

4. 掌握人體四肢的運動規律，進行大量速寫，儘量以動態速寫為主，默寫更佳。繪製過程中一定要把握好人體動態的穩定性和人體運動的重心。

5. 創作人物組合畫面一張，搭配必須合理，人物的表情神態要生動，動作要自然。

3

服飾的繪製

第三課　服飾的繪製

本課重點

服裝、飾品等都是替人物形象增添情趣的道具，在本課中，我們可以看到一件衣服或一件小小飾物的創作也有嚴格的規律限制，也是需要以嚴謹態度對待的。

在表現人體比例與結構沒有問題的前提下，我們才可以繼續人物的創作，也可以說人體就是基礎。而服裝作爲裝飾和點綴，只有在正確的人體結構中才能發揮它錦上添花的效果。

一般來說，較爲正確的繪製步驟爲先畫出不著衣的人體結構（包括動作、骨架），然後再加上服裝。其中最值得注意的是褶皺和人體結構的關係。

下面我們就來講一下有關褶皺的表現手法。

課堂講解

第一節　褶皺的變化規律

褶皺指的就是衣服上的褶皺。布料是軟的，所以一定會因外力的作用而產生褶皺。褶皺的產生與它的質料、人體的動態，以及其他外部力量（例如：引力）有關。

（一）上裝

　　上半身是著衣的主要部分，服裝的款式和質地也最有表現力。我們要注意上裝部分的設計和繪製，不僅僅只是畫出漂亮突顯的服飾，更可以表達角色的許多資訊，例如角色的時代、身分、地位、年齡等。

　　另外，軀幹是人體運動中運動程度最小的，因此在畫上裝的時候就要將筆墨多放在服裝和人體的契合上。而褶皺則要考慮全身動作對服裝本身的影響。

　　上裝褶皺集中的部位主要有肩、腋、肘、腰、胸（女性）。

1. 正規服裝：西裝，制服

　　正規的服裝一般代表著嚴肅莊重，它的特點是大部分正規服裝的質地都比較硬，並且注重剪裁。

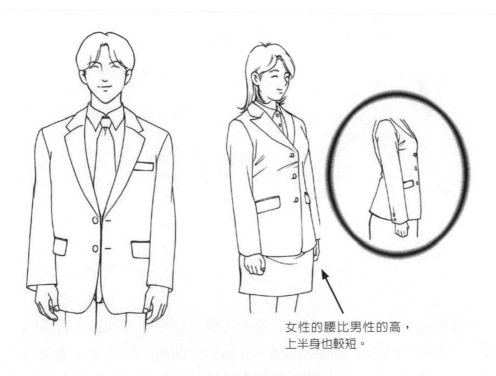

女性的腰比男性的高，
上半身也較短。

男式西服和女式西服的區別

　　男式西服的特點：左前襟，領子開口低，基本上不收腰，直筒式下擺長，襯衣也一樣是左前襟的。

　　女式西服的特點：右前襟，領子開口高，腰部收攏，下擺很短，裙子一般是直筒式窄裙。

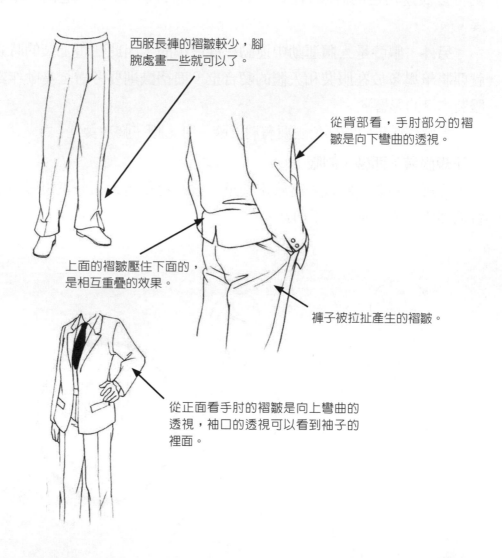

西服長褲的褶皺較少，腳腕處畫一些就可以了。

從背部看，手肘部分的褶皺是向下彎曲的透視。

上面的褶皺壓住下面的，是相互重疊的效果。

褲子被拉扯產生的褶皺。

從正面看手肘的褶皺是向上彎曲的透視，袖口的透視可以看到袖子的裡面。

　　西裝的裁剪比較講究，切記在畫的時候要好好處理袖縫與肩頭的關係、開領與人體胸部位置的關係、立領與頸凹部的關係等。男裝的下擺通常要稍長一些；女性的服裝要求比較貼身，腰部要收，下擺要放開些。

　　西裝及正規的制服因為質地比較硬，所以在繪製的時候褶皺不可太多。

2. 休閒服飾：T恤、襯衣等

　　休閒的衣服要求感覺上穿著舒適，表現出隨意和輕鬆，所以比較傾向於質地柔軟、寬鬆，或者貼合身體有彈性的布料。休閒服和正規服的最大區別是，它的褶皺比較多且更隨意。

　　值得注意的是，這個「隨意」並不是隨心所欲，而是以人體結構和人體動態為依據的。

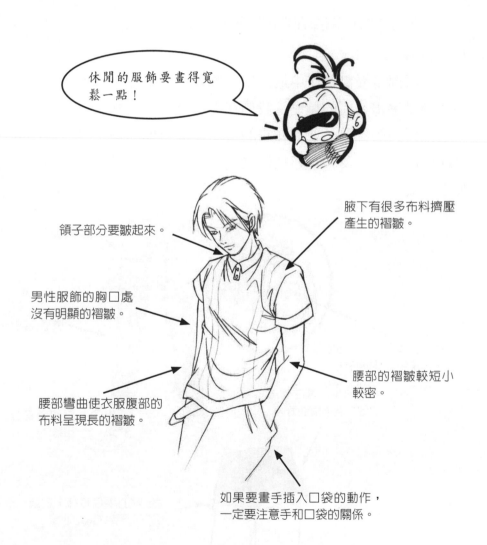

休閒的服飾要畫得寬鬆一點！

領子部分要皺起來。

腋下有很多布料擠壓產生的褶皺。

男性服飾的胸口處沒有明顯的褶皺。

腰部的褶皺較短小較密。

腰部彎曲使衣服腹部的布料呈現長的褶皺。

如果要畫手插入口袋的動作，一定要注意手和口袋的關係。

　　我們在畫服裝的過程中有時雖然很注意，但還是會出現畫出來的褶皺看上去不舒服或不合理的情況，這主要是取決於對褶皺長短和疏密的掌握。

　　要記住細密的褶皺出現在關節（肘、肩、腋等）部位，長而疏的褶皺則一般要表現受到外力和地心引力的作用。

　　此外還要注意服裝是否要有彈性，上面是不是還需要有裝飾物等特點。

（二）下裝

　　下半身主要的關節在臀部腿根和膝蓋、腳踝處。

1. 牛仔褲

　　牛仔褲是漫畫創作中最常出現的裝束，很多場合下都可以穿著的牛仔褲是漫畫家們的偏愛。我們在畫牛仔褲的時候，首先要留意牛仔褲造型修長的特點，要突顯它的質感。最重要的是牛仔褲上面的那些縫線和口袋，以及和身體結構之間的關係。不僅僅是牛仔褲，其他褲裝也一樣。

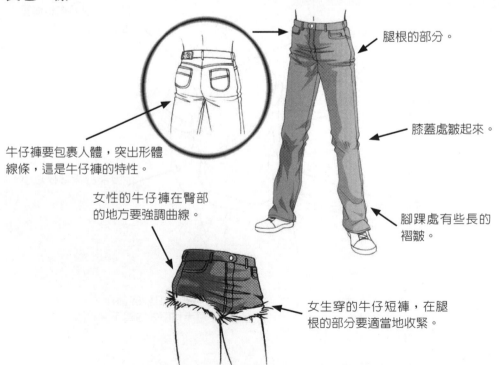

腿根的部分。

膝蓋處皺起來。

牛仔褲要包裹人體，突出形體線條，這是牛仔褲的特性。

女性的牛仔褲在臀部的地方要強調曲線。

腳踝處有些長的褶皺。

女生穿的牛仔短褲，在腿根的部分要適當地收緊。

提示 在緊身的衣服褶皺都比較密而且細小。

　　有時候我們會因為想不出亮麗的服裝款式而發愁，創作出來的人物也感覺喪失了時代氣息而顯得死板。這時候，我們就需要借鑒一些範本，例如服裝模特兒、時下流行的時裝、明星代言的名牌等，這些範本可能來自電視、電影、雜誌、報刊，只要是可以為我們創作所用的，我們都可以有選擇地把它們進行加工處理，轉變成我們所需要的東西。

　　由此可見，觀察潮流動態也是漫畫人的一項應用守則。

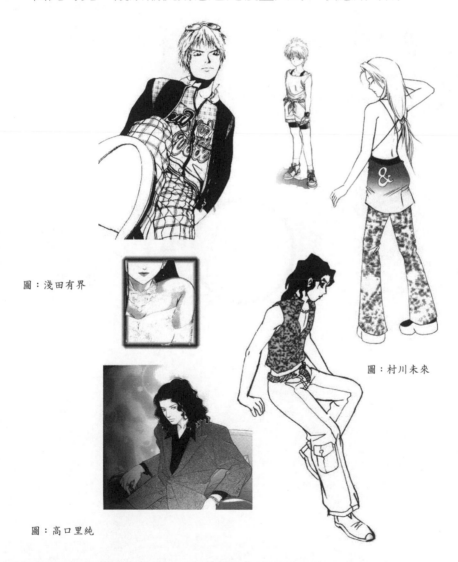

圖：淺田有界

圖：村川未來

圖：高口里純

2. 裙裝

　　女孩子一向是美麗的代名詞，這一點在漫畫中也一樣。女生穿的裙子也是漫畫作品中一幅漂亮的風景。

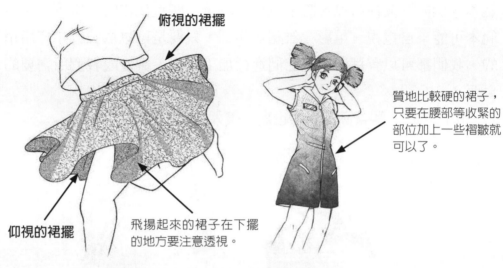

俯視的裙擺

質地比較硬的裙子，只要在腰部等收緊的部位加上一些褶皺就可以了。

仰視的裙擺

飛揚起來的裙子在下擺的地方要注意透視。

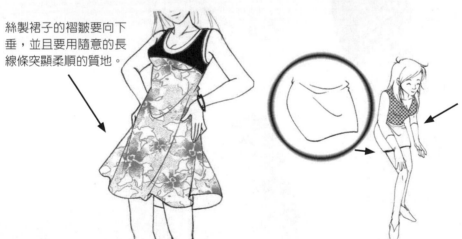

絲製裙子的褶皺要向下垂，並且要用隨意的長線條突顯柔順的質地。

窄裙的褶皺很少，我們可以忽略。通常只在人體前屈的時候，在腿根部分加上些許短小的褶皺。

提示　裙子的另一項好處就是可以用來彌補可能出現的人體結構或比例問題，可以或多或少地遮掩我們在繪製人物腿部和胯部時出現的細微差錯。不過，只要我們按照作畫步驟，先從人體結構和比例抓起，那麼服裝就不是用來掩飾的工具，而是成為我們點綴和畫龍點睛的道具。

（三）運動中褶皺的變化

1. 褶皺產生的原因

　　產生褶皺變化的原因有很多，包括自然力、外力和我們本身的力量。

　　人體在運動當中，衣服會根據地心引力的規律自然下垂，這是最大的一個自然力，另外還有其他來自外部的力量，例如被拉扯、風吹、擠壓等。正是因為這些外力和人體本身的動作，布料衣服才會產生各式各樣的紋路和褶皺。當然也有固定的模式，也就是關節部位是衣服褶皺最多的地方，這是最顯而易見同時也最應該記住的一點。

　　瞭解了這些褶皺產生的原因，我們就可以把服裝畫得更有質感了。

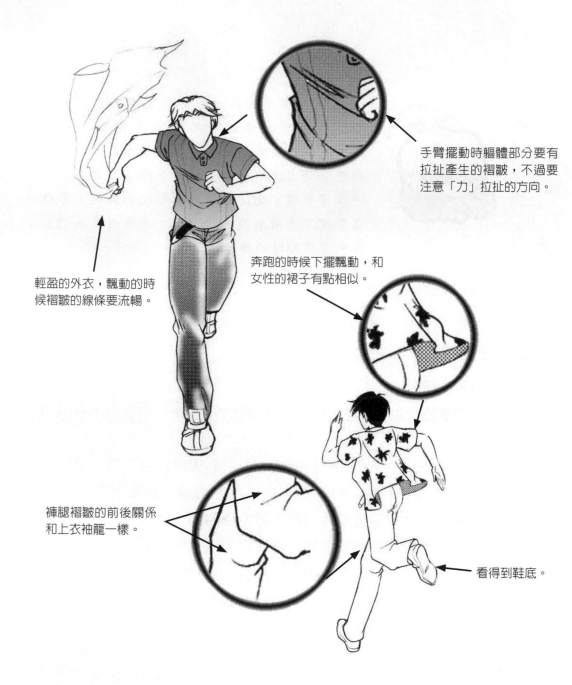

手臂擺動時軀體部分要有
拉扯產生的褶皺，不過要
注意「力」拉扯的方向。

輕盈的外衣，飄動的時
候褶皺的線條要流暢。

奔跑的時候下擺飄動，和
女性的裙子有點相似。

褲腿褶皺的前後關係
和上衣袖籠一樣。

看得到鞋底。

2. 褶皺的密度

　　我們在畫褶皺的時候要儘量將它們簡化，避免過多的褶皺使畫面看起來太累贅，而且效果不一定很好。

　　在下圖中，我們就可以看到人物服裝上的褶皺都比較簡練。

肘部繁瑣的褶皺
（注意手臂的透視）

頭巾要有包住頭部的感覺，在耳後和紮緊的地方都有褶皺。

膝蓋彎曲時，出現在關節處的褶皺。

 具體繪製的時候還要留心服裝的質地和款式。

3. 褶皺的走向

　　被拉扯的褶皺要注意力量來源的那個點，以及它形成的方向，其可以用線條的走向來表現。一般來說拉扯的力量愈大，褶皺就愈密集並且呈直線，並且還要注意被拉扯的布料如果有彈性，也要在形態上加以變化。

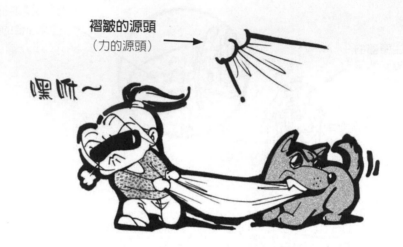

褶皺的源頭
（力的源頭）

嘿咻～

（四）掛在竹竿上的布料

這裡是至高點，褶皺
產生的地方。

褶皺要依照地心引力的
作用，自然向下垂。

提示　不管質地硬或軟的布料其褶皺都一樣會受到引力的作用。

第二節 其他配件的表現手法

　　小配件雖然不是漫畫中的重要角色，卻可以產生畫龍點睛的作用。我們可能在很多時候都忽略了它們的存在，認為這些道具不會引起讀者的注意而不去認真地畫。其實這是很要不得的想法。

　　一樣小小的配件其實可以看出作畫者對漫畫工作嚴不嚴謹、對自己的要求嚴不嚴格，可以以小見大。

（一）眼鏡、手錶等小配件的畫法

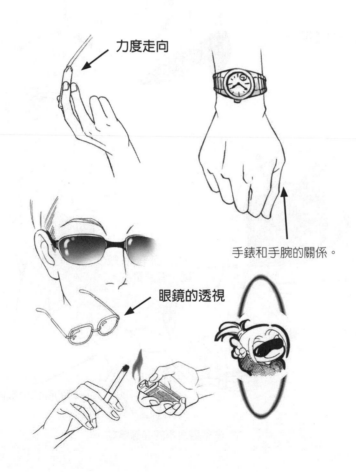

力度走向

手錶和手腕的關係。

眼鏡的透視

（二）鞋子、皮包等配件的畫法

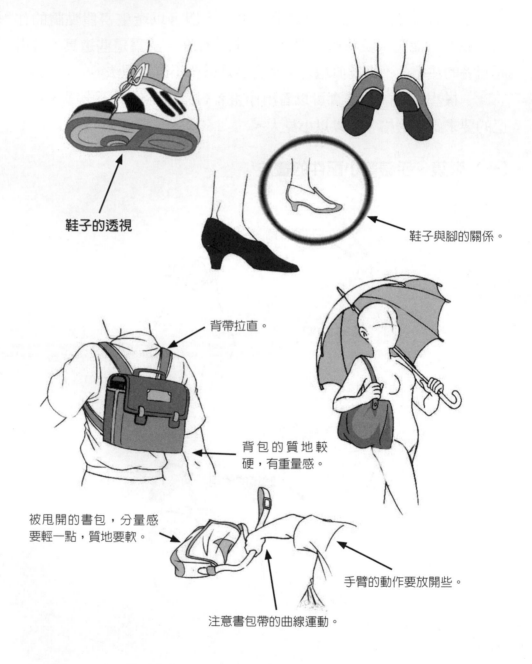

鞋子的透視

鞋子與腳的關係。

背帶拉直。

背包的質地較硬，有重量感。

被甩開的書包，分量感要輕一點，質地要軟。

注意書包帶的曲線運動。

手臂的動作要放開些。

 皮包和鞋子要注意男性和女性的差別。

　　這些配件或飾品主要都是用來配戴或攜帶的，所以在畫的時候要特別注意它們與人體的關係，尤其是穿戴在身體上的飾品，一定要符合人體的透視與比例。

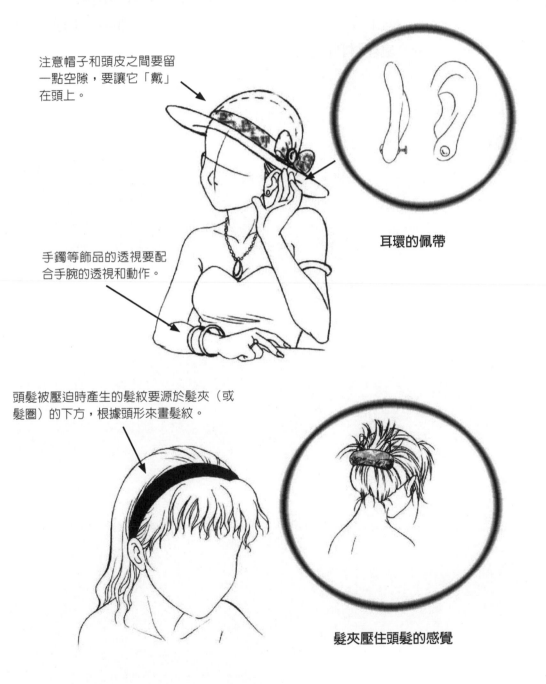

注意帽子和頭皮之間要留一點空隙，要讓它「戴」在頭上。

耳環的佩帶

手鐲等飾品的透視要配合手腕的透視和動作。

頭髮被壓迫時產生的髮紋要源於髮夾（或髮圈）的下方，根據頭形來畫髮紋。

髮夾壓住頭髮的感覺

課堂練習

1. 創作兩三個具體人物，其需要能夠表現時代氣息，在此必須把握好服裝和人體的關係，並將服裝的質地和款式大致地表現出來。
2. 蒐集有關服裝配件的參考資料，將資料轉化為創作要素，培養自己蒐集、選擇、處理材料的能力。

4

背景透視與漫畫
的其他要素

第四課 背景透視與漫畫的其他要素

　　背景是漫畫的環境要素,是代表時間、地點與空間的三維立體。漫畫是在紙上表現出的二維畫面,而背景就是在這二度的空間裡展示三度的效果。我們可以說背景在漫畫創作中有著舉足輕重的作用。而相對地,除背景之外還有很多對畫面有著或多或少影響的要素,這些要素使畫面豐富充實,一方面產生了襯托作用,另一方面也使內容更有感染力。在本課中我們就要學習一下怎樣畫有透視感的建築背景和自然背景,以及漫畫創作中具有影響作用的道具。

本課重點

　　要瞭解背景的製作,我們首先先來瞭解一下什麼是視平線,什麼是地平線,以及什麼是消失點。

- 視平線:眼睛連線的水平高度。
- 地平線:地面(海面)與天空的交界線。
- 消失點:透視物體邊緣的延長線與地平線的交點。

　　用這三樣東西來作畫的方法,專業上我們也叫做透視畫法。

課堂講解

▶ 第一節 建築物背景繪製技法

　　在我們平時接觸的物體中,建築物多數是以方形的形態表現的。在方形的物體上,存在著一組一組相互平行的直線,這些直線在形成透視時產生變化,有的仍舊保持平行,有的則集中於遠方的一個消失

點，這就形成了三種基本透視圖的形態，即平行透視、成角透視和傾斜透視。

（一）一點透視（平行透視）

平行透視圖的效果是對稱和穩定，使畫面中的景物集中。這是最常用的透視畫法，也是最簡單的透視。顧名思義，因為消失點只有一個，所以叫做一點透視，並且地平線、視平線和這個消失點是重合的。此種透視通常用於平視的畫面，富有縱深感。

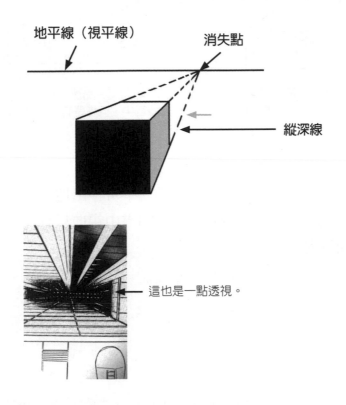

地平線（視平線）

消失點

縱深線

這也是一點透視。

提示 一點透視的建築物或物體總有一個面是平行於地平線的。如上圖中的立方體，它的高和寬兩組線平行於畫面，而立方體的縱深則向遠處延長並集中於一點，看不到的另一個面在面積上感覺比前一個面小，這是由於近大遠小的透視原理。

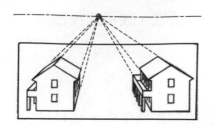

一點透視中的正俯視。

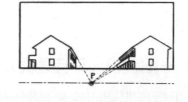

一點透視中的正仰視。

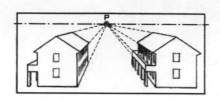

地平線和消失點在畫面上方，房屋建築的一
個面平行於畫面，縱深集中於一個消失點。

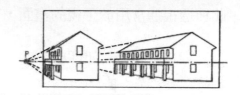

地平線和消失點處於畫面下方，也可能不
在畫面中，同樣是有一個面平行畫面。

　　地平線上的消失點可以來回移動（不可移出地平線），代表視向
（視覺觀察的方向）往左或往右。一幅畫中視向只有一個，所以視向
也叫做構圖視向。

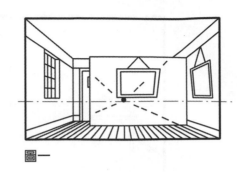

圖一

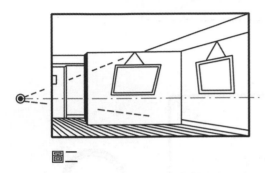

圖二

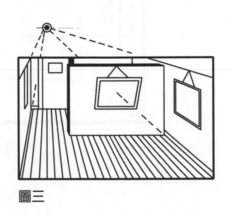

圖三

　　圖一、二、三都是室內的一點透視背景。室內的一點透視要注意的是室內各牆面和物體的距離，不可以無限制地擴張，即地平線和消失點的移動不可過頭，延長線的長度也要有一定的控制。不然的話會產生如圖四所示的情況。

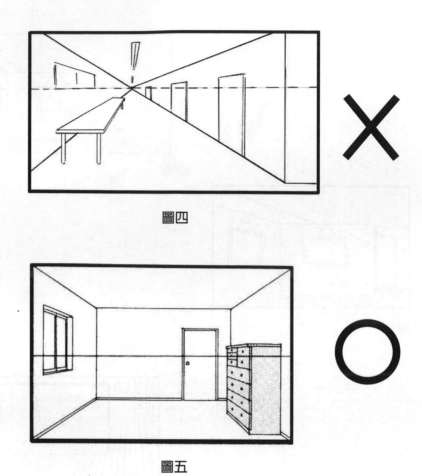

圖四

圖五

不好的一點透視會產生縱深過
度的不適感（如圖四，看不到
盡頭在哪裡）。

（二）兩點透視（成角透視）

　　兩點透視是背景繪製中同樣使用很頻繁的繪製法，消失點有兩點，畫面成平視角度（地平線、視平線在同一線上），但同時出現兩個面，這兩個面在視覺關係上成角，並且都不平行於畫面，所以我們也稱兩點透視為成角透視。成角透視的特點是使畫面中的景物富有變化，以利於故事情節的刻畫。

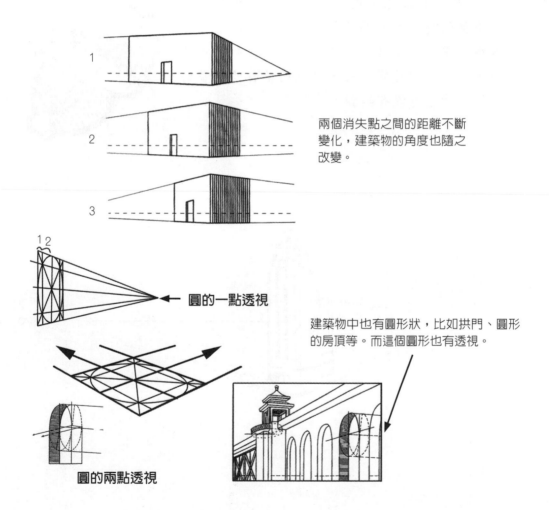

兩個消失點之間的距離不斷變化，建築物的角度也隨之改變。

圓的一點透視

建築物中也有圓形狀，比如拱門、圓形的房頂等。而這個圓形也有透視。

圓的兩點透視

　　成角透視也有消失點在畫面外的情況，而且很常見。這種透視有一定的難度，但掌握了規律就不會出現太大的誤差。

　　一點透視和兩點透視因為都是平視的關係，所以可以放在一起用於繪製平視的建築群。而不管是一點透視還是兩點透視，平視的建築物背景所有的豎線都垂直於地平線。利用這條原理，可以衡量自己所畫的建築物背景有沒有錯誤。

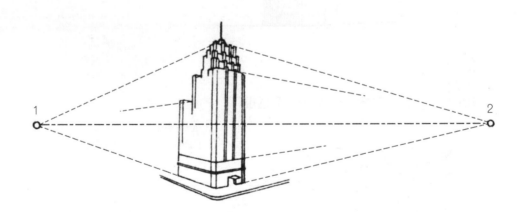

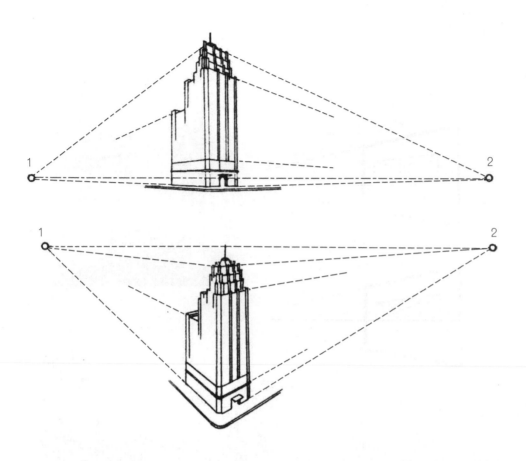

　　成角透視也有仰視和俯視的構圖，畫法基本上和平行透視差不多，其不同的是，成角透視有兩個面同時出現且有兩個消失點。

提示　要特別小心的是它的仰視和俯視容易與三點透視混淆起來，這時就要記住它們主要的區別——所有的直線垂直於地平線並且相互平行。

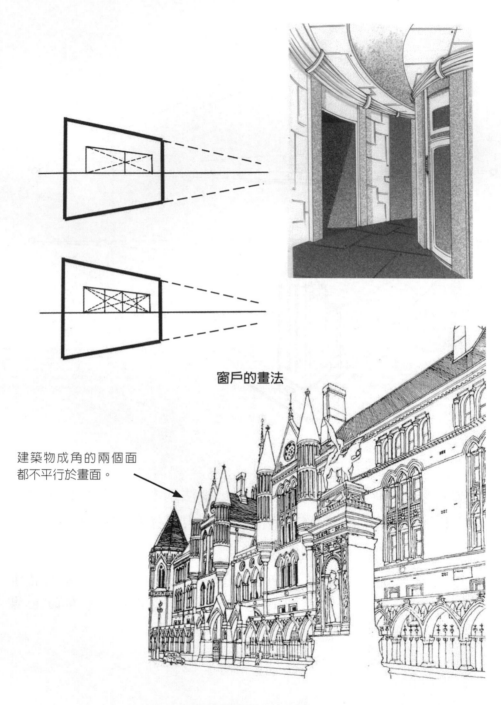

窗戶的畫法

建築物成角的兩個面
都不平行於畫面。

不太明顯的成角透視

（三）三點透視(傾斜透視)及多點透視

　　三點透視一般分為斜仰視和斜俯視。與正仰視、正俯視，以及成角仰視、成角俯視不一樣的是，三點透視所有的面都不平行或垂直於畫面。

　　三點透視有三個消失點，一般都在畫面外（至少也有兩個在外面）。三點透視多用於繪製建築群，可以表現非常廣闊的效果，當然其難度也相對較大。

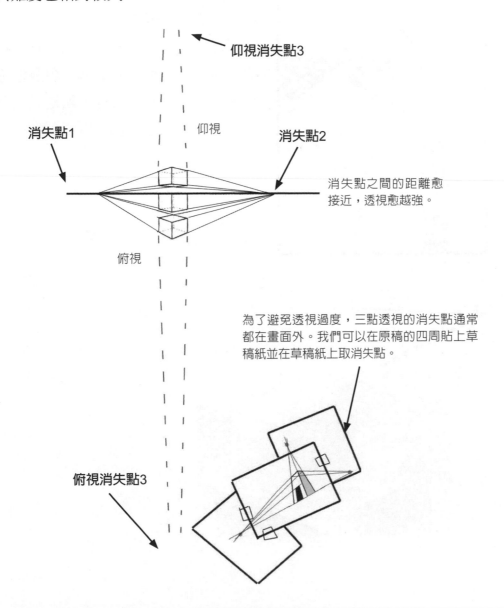

仰視消失點3

消失點1

仰視

消失點2

消失點之間的距離愈接近，透視愈越強。

俯視

為了避免透視過度，三點透視的消失點通常都在畫面外。我們可以在原稿的四周貼上草稿紙並在草稿紙上取消失點。

俯視消失點3

1. 斜仰視

　　上部小下部大，基本和人體的仰視規律差不多。一個消失點在地平線上方，這個點我們也叫視點（在視平線上），它距離地平線愈近建築物背景的透視感愈強。斜仰視的三個消失點呈現三角形構圖，所以仰視實際上是視覺穩定感很強的背景繪製手法。

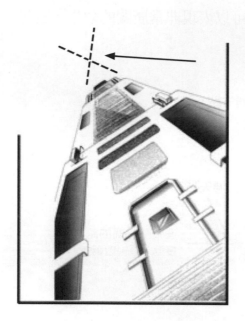

2. 斜俯視

　　上部大下部小，規律同樣和人體的俯視一樣。一個消失點（視點）在地平線下方，也是距離地平線愈近透視感愈強。不過，俯視三點是呈逆三角形的，所以是最不穩定的構圖。

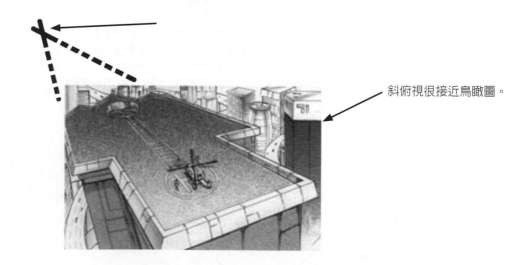

斜俯視很接近鳥瞰圖。

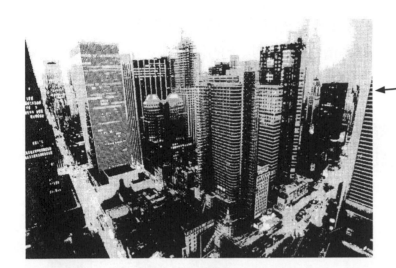

斜俯視的建築群，試試看找
出它的消失點。

好複雜哦……

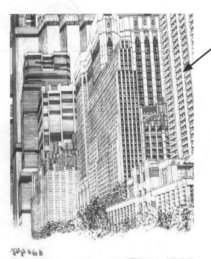

斜仰視的建築群。有
些仰視感強的畫面是
看不到地面的。

多點透視用於層次較多或者透視感較強的建築群落。

所謂層次很多，就是指它有一條以上的地平線，例如山丘上的房屋、水面上的船隻等。看起來很難，但其實把它們當做一組三點透視的背景來畫就可以了，這是考驗我們耐心的畫法。

畫城市建築的時候除了要注意大透視之外，還要留心建築與建築之間的透視關係，最好先畫一棟建築，然後以此做參照繼續延續地畫下去。

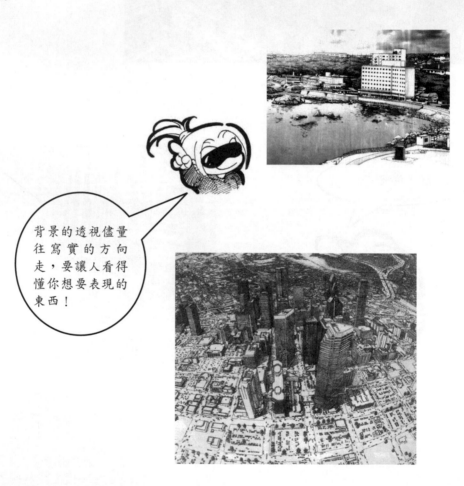

背景的透視儘量往寫實的方向走，要讓人看得懂你想要表現的東西！

多點透視圖例

鳥瞰圖

　　鳥瞰圖的難度較大，一般很少在漫畫中使用，它的透視感極強，
很有震撼力。初學的漫畫作者可能很難掌握，要在熟練運用基本透視
法則的基礎上，循序漸進地加大難度，切勿急於求成。

（四）透視畫法實例

1. 室內背景的透視畫法

畫一張一點透視室內背景，首先要確定地平線、視平線和消失點。

圖一中P為消失點，以P為起點引出幾條延長線。

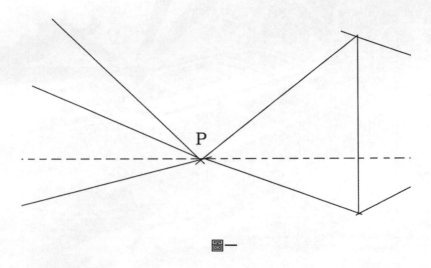

圖一

然後，我們就可以開始作畫了，打草圖的時候要注意始終保持一個消失點的平視透視。

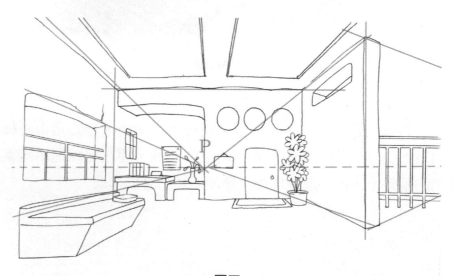

圖二

　　然後謄清完稿。這是一張一點透視的室內背景圖，風格比較簡單，在處理右邊牆角的時候作者稍稍用了一些成角透視的效果，看出來了嗎？

　　其實室內的背景我們一般用成角透視的方法來畫；用一點透視的話，畫面則很容易變得單調，所以在細節的部分稍微更改一下可以達到更好的效果。

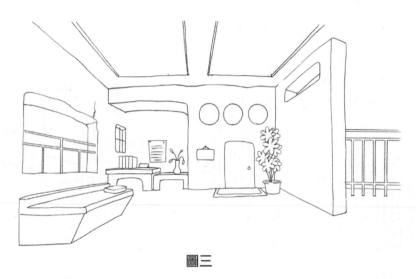

圖三

2. 街道透視圖

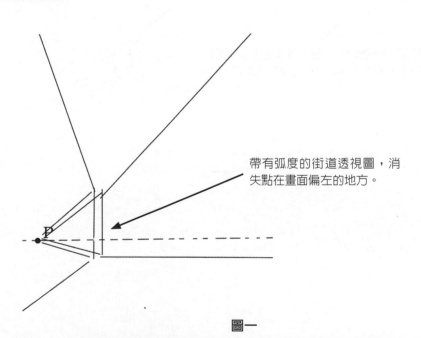

帶有弧度的街道透視圖，消失點在畫面偏左的地方。

圖一

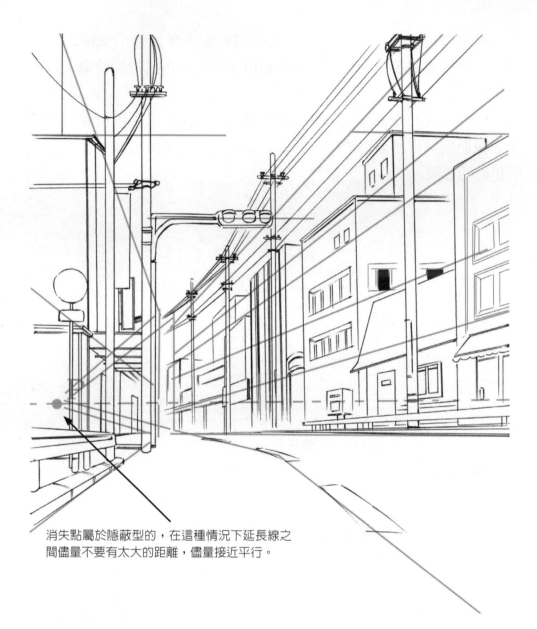

消失點屬於隱蔽型的，在這種情況下延長線之
間儘量不要有太大的距離，儘量接近平行。

圖二

最後，謄清就完稿了！

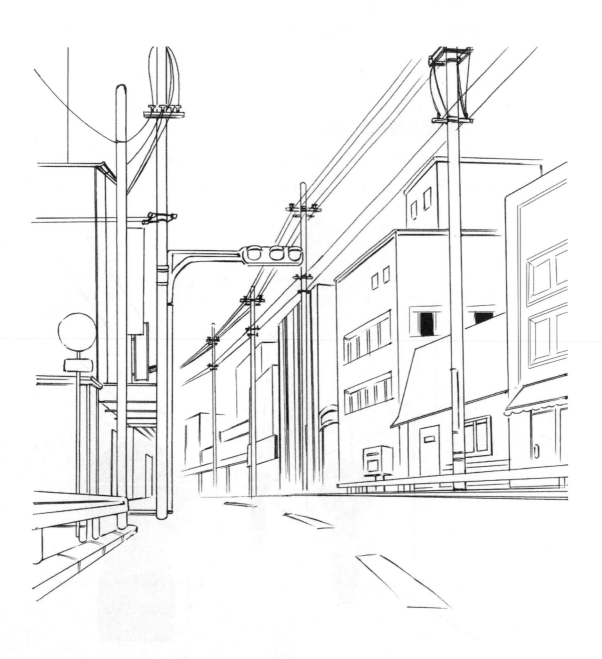

圖三

第二節　人物與背景的關係

學習人物和背景的組合不僅要明白在什麼情況下用什麼樣的背景（配合人物的心理狀態或劇情需要），還要注意背景與人物之間的透視關係。下面我們簡單地瞭解一下。

（一）人物配合背景的透視

取背景的地平線和消失點作為人物的透視要素。在平視的情況下，地平線和人物兩眼的連線重合。

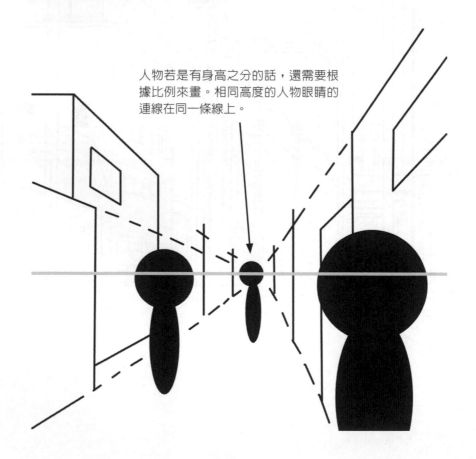

人物若是有身高之分的話，還需要根據比例來畫。相同高度的人物眼睛的連線在同一條線上。

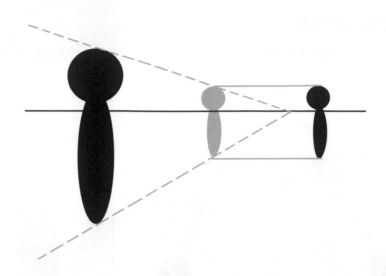

　　我們可以用一個具體比例的人物作為參照，在他的透視變化中求得其他人物。當然這種方法同樣可以用在處於不同地平線的人物上。

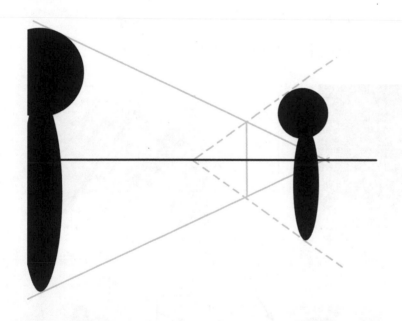

　　人物和人物的關係也可以用成角透視（兩點透視）來表現，具體的方法和背景透視差不多。

（二）背景配合人物的透視

　　下圖為特定人物的基本透視，以位置不變而改變背景和其他人物的透視後得到的效果。

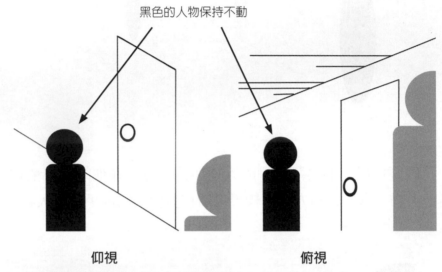

黑色的人物保持不動

仰視　　　　　　　　　　俯視

　　這種方法比較適用於透視感較弱的室內透視構圖。

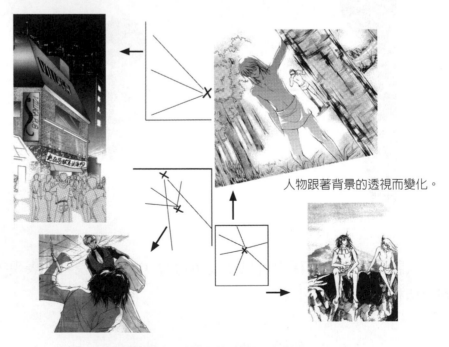

人物跟著背景的透視而變化。

背景與人物結合的具體創作圖例

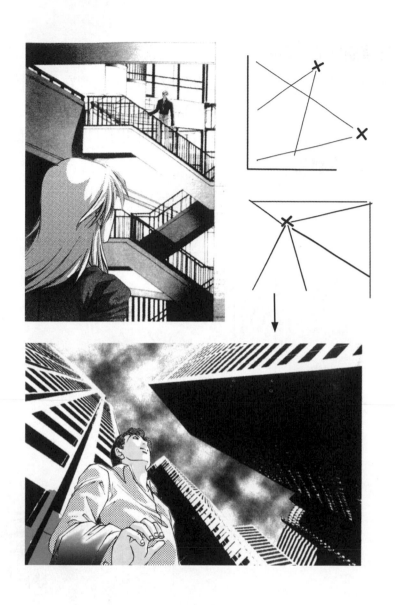

▰▶ 第三節　自然景物的繪製

　　自然界的形態充滿了隨意性，但是也要遵守一定的規律才能夠畫出美麗的自然景物來。如果說建築物背景的特色是嚴肅、精確、時尚，那麼自然背景的特色就是質樸、流暢、感性了。

（一）花草樹木的繪製手法

　　自然景物富於變化，其層次的多樣性告訴我們在繪製植物等自然景物的時候絕對不可以出現對稱和重複。

　　對於這些沒有固定形態的自然物，我們則可以透過寫實的手法，然後加以誇張和變化。

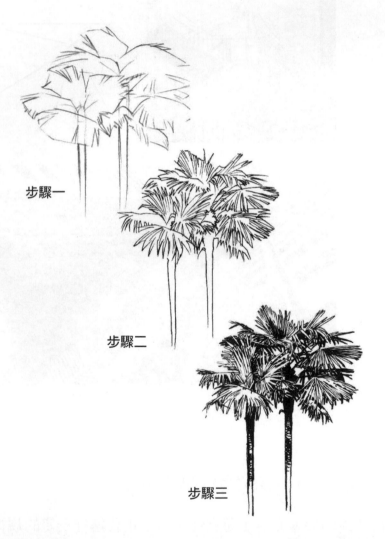

步驟一

步驟二

步驟三

　　畫草稿的時候要把樹葉當做幾個塊面來畫。畫樹的時候落筆要有節奏感，要有變化，不可以求對稱。樹葉的層次感要強，前後要有區別。後面的樹葉可以用陰影，只要表現出輪廓就可以了。

 植物的具體形態有它們四季生長、不同枝葉的區別。創作的內容源於我們四周，觀察是極為重要的。

樹幹的特寫要突出樹紋，畫的時候要注意表面的凹凸感，以及樹紋的疏密變化。

樹紋可以體現出樹幹立體圓柱的透視感，橫向的樹紋也一樣。

樹的形態就像這個用平面的紙卷起來的圓筒，上面有疏密變化的線條就代表樹紋變化的規律。

手繪自然的景物要
表現隨意性。

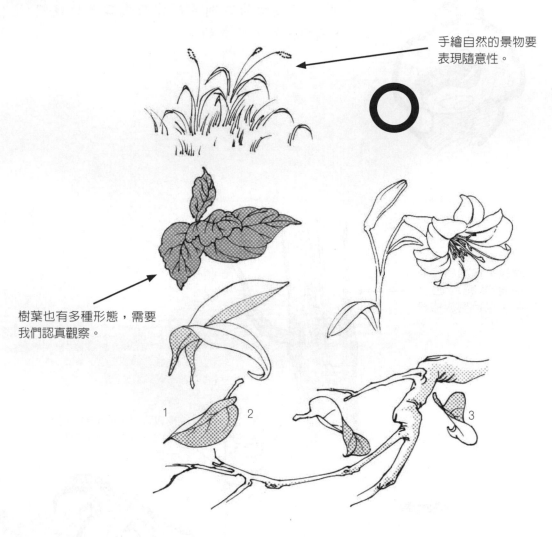

樹葉也有多種形態，需要
我們認真觀察。

樹葉的轉面

　　上圖中只是一些植物局部的繪製例圖，其實自然背景的繪製最重
要的是各種景物的合理搭配和組合。不管是自然物的組合，還是建築
物的組合，形成整個畫面完整合一的效果才是最高的要求。

（二）山石、天空、雲雨的繪製手法

1. 山石的畫法

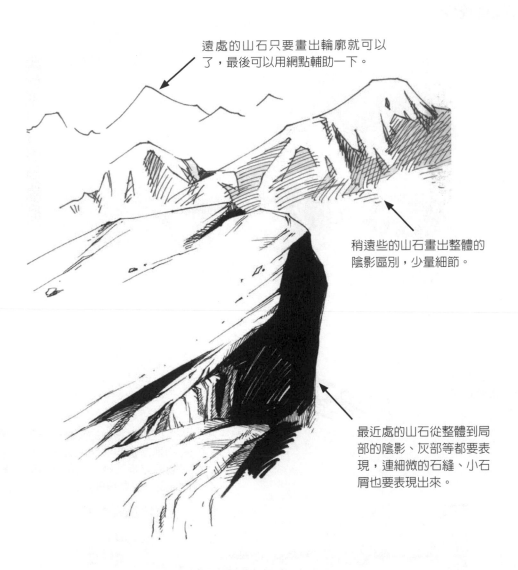

遠處的山石只要畫出輪廓就可以了，最後可以用網點輔助一下。

稍遠些的山石畫出整體的陰影區別，少量細節。

最近處的山石從整體到局部的陰影、灰部等都要表現，連細微的石縫、小石屑也要表現出來。

山石的畫法

2. 自然現象的畫法

　　自然現象的繪製可以大量運用後期加工 —— 網點加工，來達到所需要的效果。

在漸層網點上用橡皮擦出雲彩的感覺，這是最簡單又很討好的方法。

用線描繪跑雲的效果，表現比較有動感的雲彩。

這是以排線繪製的雲層的陰影，露白的地方會自然顯出雲朵的受光面（魯賓之壺效應），可以再加一點網點的修飾就很完美了。

 注意刀刮的方向要一致。

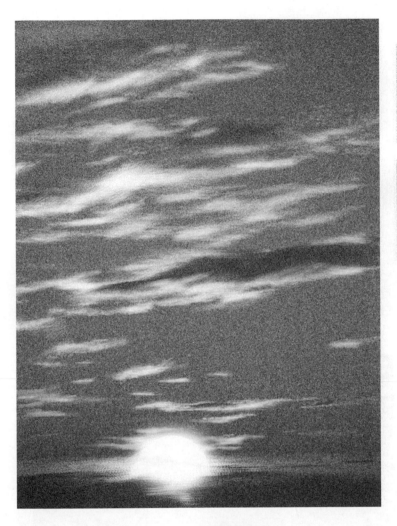

夕陽晚霞圖

　　上圖是一幅夕陽晚霞圖，下面講解這幅美麗畫面的製作步驟：

　　在紙上先描出夕陽的大體輪廓，然後貼上深色的絨網（沙沙網也可以），邊緣的部分輕輕地刮去一點，讓它看起來比較柔和。然後全部覆貼一層淺色的絨網，再重複刮網，有需要就再貼一層……直到達到滿意的效果。刮過之後的地方要用沙橡皮擦勻，讓重疊部分表現得更自然。

陰天和晴天的區別可以用以下的方法來表現。

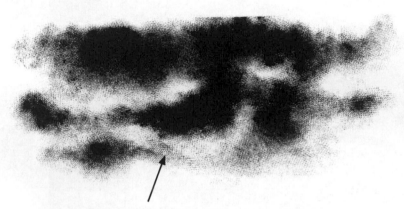

用紗布拓印出來代表陰天的大雲彩，上黑下白，留白的部分要少一點。

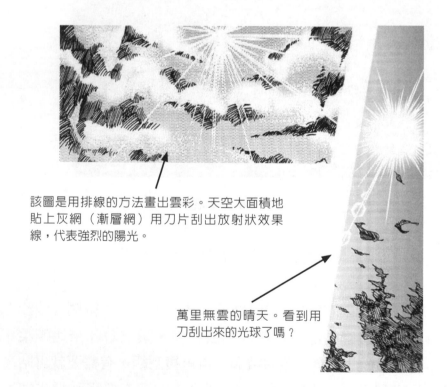

該圖是用排線的方法畫出雲彩。天空大面積地貼上灰網（漸層網）用刀片刮出放射狀效果線，代表強烈的陽光。

萬里無雲的晴天。看到用刀刮出來的光球了嗎？

3. 水的畫法

　　水的表現手法各式各樣。要注意的是，水的透明感一定要表現出來。

平靜的湖面掀起小小的波浪，在石頭上激起的水花可以用白色顏料潑濺出來。

描繪出水的透明感，水底下的石塊也可以看得很清楚。

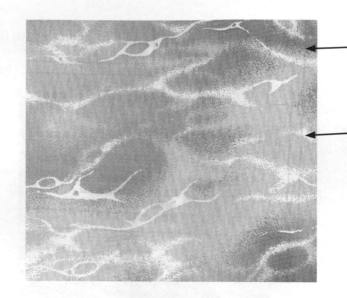

用灰網疊網做出水波的層次。

沙橡皮擦拭出來的效果比較柔和，可以作為下層水紋，上層清晰的水紋則用刀片刮出來。

遠處的水紋用直線，描繪出波光粼粼的感覺，也可以加上白色修飾。

不使用網點也可以畫出水波的效果。

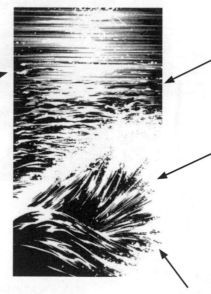

中景是較小的波浪，水花也可以用白色顏料修飾。

畫到洶湧澎湃的水面時，可以大面積地塗黑，要注意浪頭牽引出來的水紋的趨向。可以用牙刷或網篩將白色顏料灑到浪頭的部分，表現浪花四濺的效果。

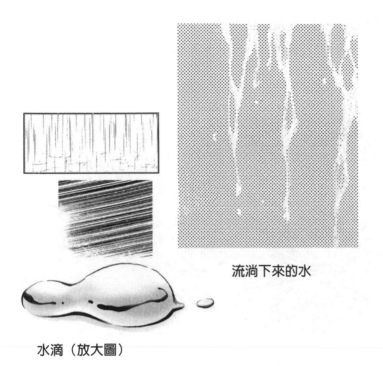

流淌下來的水

水滴（放大圖）

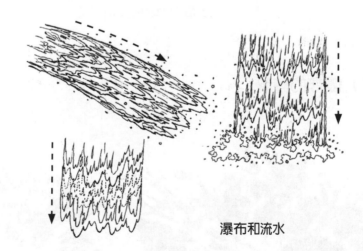

瀑布和流水

　　關於雨水，大雨可以用射線加上白色顏料修飾，小雨則不用太注意密度和角度。不過打落在建築物或者地面上的水花是不可少的。

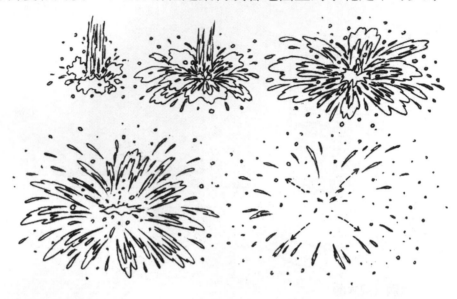

水落地濺起的各種水花

（三）爆炸的繪製

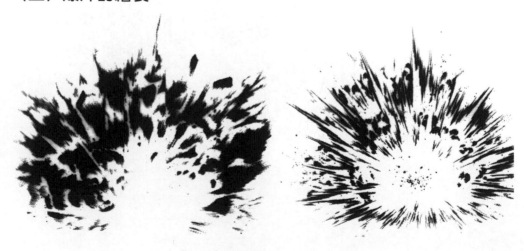

圖一

　　爆炸是瞬間發光、發熱的現象，發生時它產生的火和煙瞬間向四面膨脹，同時有爆炸物、石塊、樹木等碎片飛濺出來，並伴有濃濃的煙霧。

　　爆炸的表現手法有像圖一的，用速度線分層次描繪；也可以像圖二，先用線條描繪出基本輪廓再上網點。

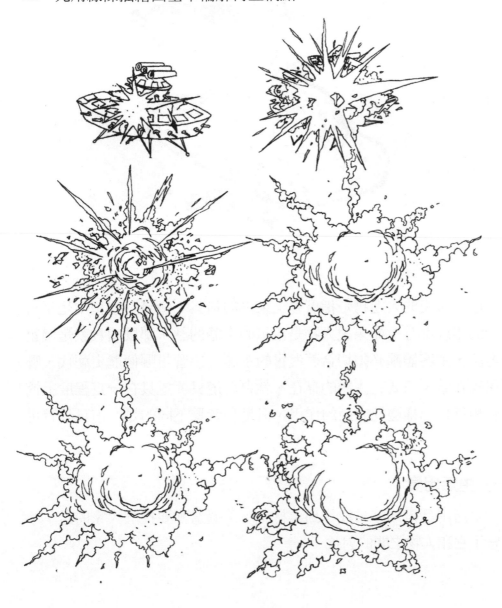

圖二

第四節　人造物的繪製

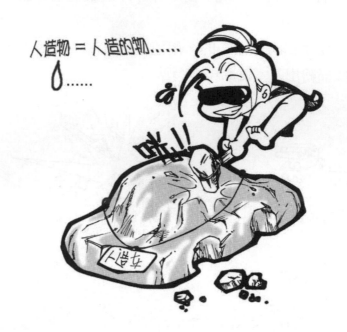

人造物 = 人造的物......

　　這裡所說的人造物是指廣義上來講的道具。道具在漫畫中是不可缺少的組成部分：如果說人物是漫畫的主體的話，那麼道具就是漫畫的客體，主客體都必須切合著漫畫的主題。不管是哪個歷史朝代，哪個國家邦域，只要有人物的存在，就會有道具。道具在一定程度上擔負著和背景一樣襯托畫面的作用，但是和背景不同的是，道具具有可操作性。

（一）生活用具

　　生活用品是最容易找尋到素材的。不過這裡要提醒大家的是，不要忘了它和人物之間的對比。

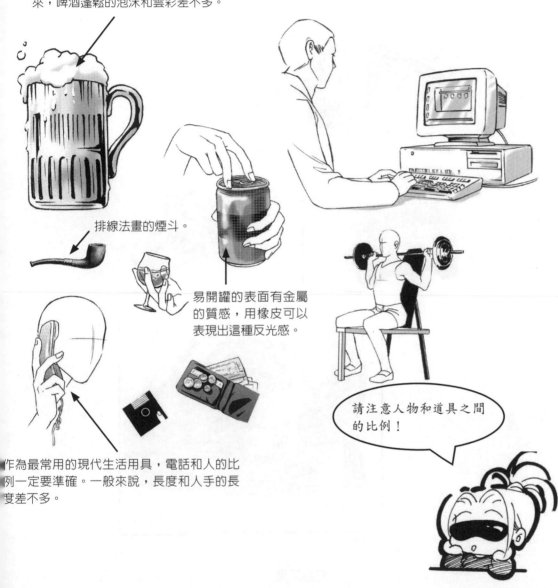

裝滿冰啤酒的杯子，表面有水滴滲出
來，啤酒蓬鬆的泡沫和雲彩差不多。

排線法畫的煙斗。

易開罐的表面有金屬
的質感，用橡皮可以
表現出這種反光感。

作為最常用的現代生活用具，電話和人的比
列一定要準確。一般來說，長度和人手的長
度差不多。

請注意人物和道具之間
的比例！

（二）交通工具

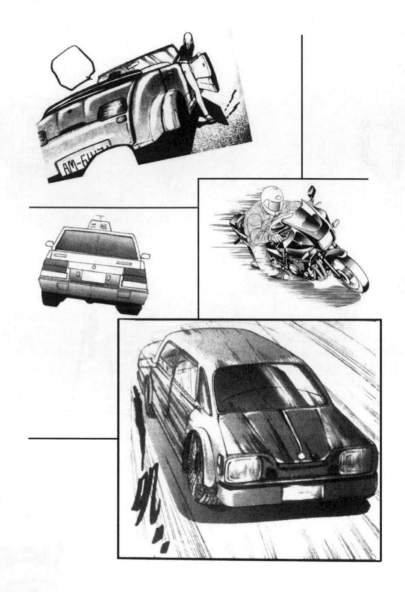

交通工具

　　交通工具對我們來說並不是陌生的道具，可是有很多同學在畫的時候都顯得有些力不從心，最主要是由於不熟悉其構成的緣故。要如何增強這方面的技巧呢？

　　首先，我們可以把具體的形態幾何化。幾何是可以組合成任何東西的萬能形態。對於機械型的交通工具，我們可以大量採用方形幾何，就像畫結構素描一樣，如下圖所示。

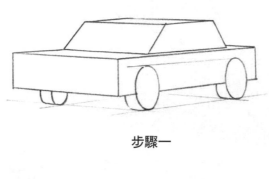

步驟一

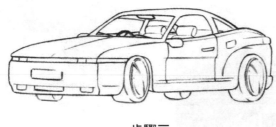

步驟二

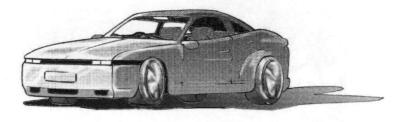

步驟三　完成

　　把汽車分解成幾種幾何體在紙上表現出來，然後將它們具體地刻畫、上陰影。而作為幾何體，它的透視就完全可以按照建築物的透視規律來畫。這樣，在具體刻畫的時候透視的問題就可以解決了。

　　關於取材方面的問題，建議大家不妨自備照相機，空閒的時候就
出去找找素材。

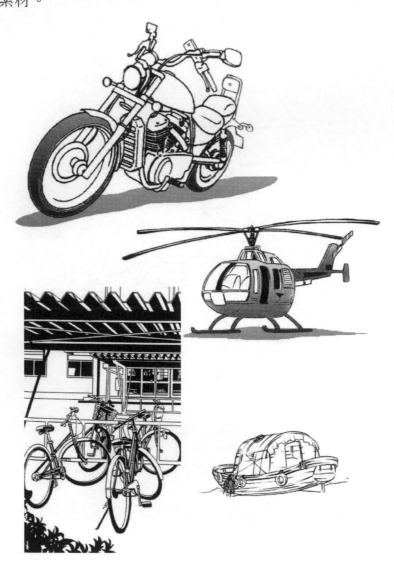

其他交通工具圖例

如果平時有蒐集圖片或攝影的喜好的話，
這回就可以派上用場了！

第五節　動物的繪製

動物的繪製技法有專業的書籍可參考。

一般我們的漫畫中出現的機會不太多，除非是以它們作為主體，所以這一節我們可以簡單略過。值得重申的是，創作是源於生活的，觀察是最重要的環節。

（一）小型動物的繪製

體形較小的動物，如貓、狗等，姿態比較靈活，動作也複雜，有些動物還可以蜷縮成一團，這是很多大型動物做不到的。所以，我們在畫小型動物的時候，要儘量把它們的身體畫得柔軟，四肢也畫得短小，突顯小型動物可愛的一面。

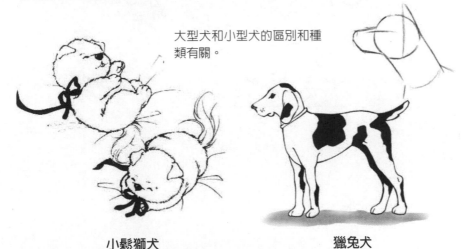

大型犬和小型犬的區別和種類有關。

小鬆獅犬　　　　　　　　　　獵兔犬

　　鳥的種類很多，形態大小也各有不同，而最主要的區別是它們的頭部和羽毛。除此之外，所有鳥類都是紡錘形的身體和圓形腦袋的組合。

　　貓的畫法最簡單，用幾個球體就可以大致勾勒出來了。但是貓科動物的動作是公認最多最複雜的，怎樣才能表現出它們最可愛的一面，是其中的難點。

　　貓和狗是我們接觸最多的動物，如果自己家或附近人家養了的話，那麼對於我們創作有貓狗等動物角色出現的漫畫故事會有不少幫助。

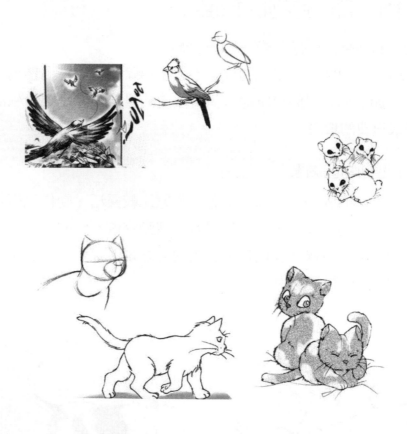

（二）大型動物的繪製

　　體形較大的動物動作相對而言比較少，但大部分姿態比較優雅。和小型動物不同的是，我們在畫大型動物時一般主要表現它們的力量和強壯，以及優美的體態。

　　例如馬，它的特點就在於修長的四肢、健碩的肌體、奔跑起來的樣子，從任何角度看都很優美。

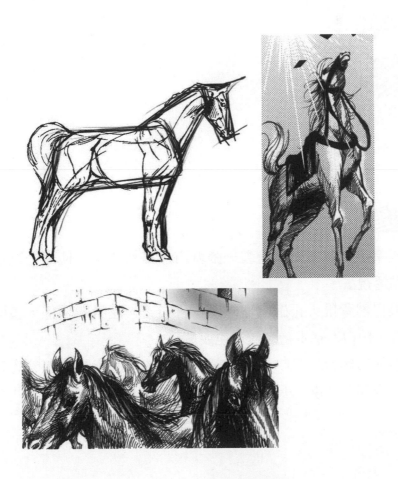

馬的全身草圖

　　不只是馬，狗、貓，還有其他的動物也一樣，在畫的時候要將它們的具體形態簡化成幾何的草圖，這樣基本的結構就可以掌握好。

提示　繪製人物和動物要從幾何草圖著手，就和畫結構素描一樣，這樣可以避免在大的形體上出現結構錯誤。

課堂練習

1. 根據已經掌握的背景知識繪製一張城市建築物背景，使用一點透視法或兩點透視法。

2. 繪製一張自然背景，正確處理好前景、中景、遠景的關係，畫面要疏密得當，植物等基本繪製技法也要準確。

3. 學習從幾何形態看待實物而後再刻畫具體特徵的步驟，想一想在實際生活當中還有什麼道具或工具可以這樣畫，並嘗試著畫一些靜物寫生。

5

網點的運用技巧

第五課 網點的運用技巧

網點是漫畫創作的後期加工製作，是漫畫人必需的製圖工具之一。網點是代替手工爲作者帶來方便和效率的必備品，它可以用來表現素描效果，增強畫面感染力，節省人工花費的時間。

本課重點

隨著網點加工業的不斷更新發展，網點的種類也在不斷增加，實用性也愈來愈強。雖然只是作爲漫畫創作的輔助工具，網點的作用卻愈來愈不容小覷，它不僅僅是用來營造氣氛、加深層次感和立體感的工具，更是漫畫後期加工中的點睛之筆。

本課中透過對網點的種類和使用的介紹，我們可以領略一下這個漫畫人永久夥伴的魅力。

課堂講解

➡ 第一節 網點的種類

凡是接觸漫畫的朋友對於網點的品項都不陌生。

網點從材質分可分爲紙網、膠網、轉印網；從形式上分可分爲灰網、花紋網、氣氛網和特殊種類網。

（一）灰網

灰網是漫畫創作當中最常用最基本的網點。

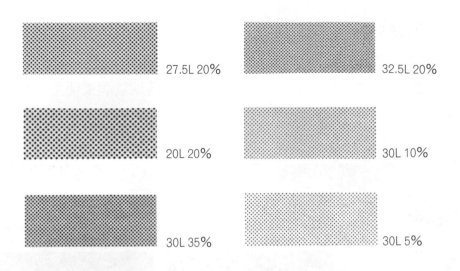

27.5L 20%　　32.5L 20%

20L 20%　　30L 10%

30L 35%　　30L 5%

最常用的幾種灰網：

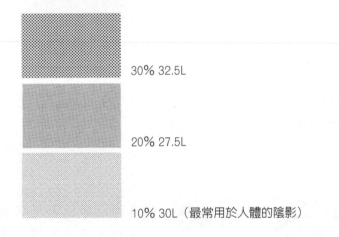

30% 32.5L

20% 27.5L

10% 30L（最常用於人體的陰影）

　　灰網一般用在陰影表達上較多，尤其是人物身體上的陰影。

　　在普通光源下，我們一般採用10％的網線，遇到逆光或者強光源的時候我們可以換成30％或更深（塗黑等）的。縱使在漫畫網點種類紛繁複雜的今天，灰網仍舊是漫畫創作中最不可缺少的首選網點。

（二）花紋網

花紋網點具有裝飾、點綴的作用，一般用於服裝、道具等的加工。少數的花紋網還可以用於背景烘托，作爲氣氛網來使用，也不失爲獨特之舉。

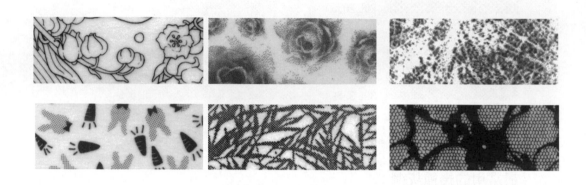

花紋網的種類很多，還包括了肌理效果的網目，以及部分電腦製網。這裡就不一一介紹了。

花紋網以其多樣的品項和複雜的紋樣一直很受少女漫畫作者們的歡迎。以下就是具體使用花紋網的原稿範例。

提示　所有的網點紙都可以表現黑、白、灰的色調，我們在選用網點的時候要不厭其煩地進行比對，將網點的特性最大限度地發揮出來。創作一件漫畫作品切忌將網點胡亂堆砌，它雖然是好工具，卻也有可能產生適得其反的壞作用。

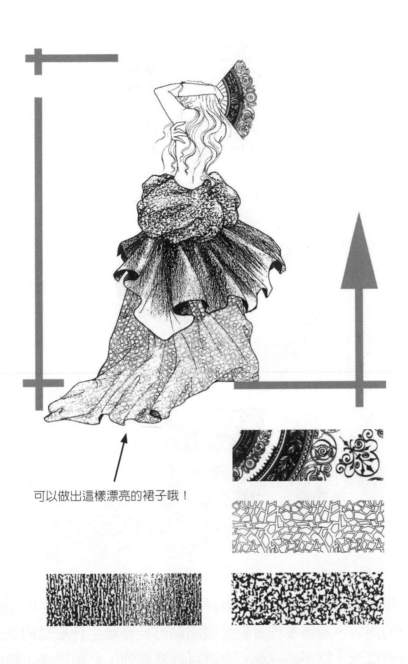

可以做出這樣漂亮的裙子哦！

將花紋網簡單拼湊以後的效果

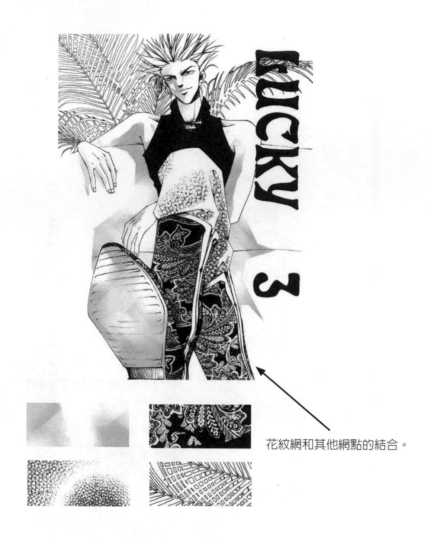

花紋網和其他網點的結合。

　　在製作單幅畫稿的時候是沒有硬性規定的，要選擇適合的網點來表現畫面的內容，還需要作者對某張網點可能會產生什麼樣的效果有一定的事前概念。這不是一朝一夕就可以掌握的，必須透過不斷的實踐方可熟練。

（三）氣氛網

　　氣氛網點指專用於營造氣氛的效果網點。氣氛網的特點是它的多變性。我們還可以透過自己的手，自行製作氣氛效果網。

　　氣氛網的絕大部分有點像肌理效果，我們會在後面的課程中具體介紹製作效果網目的幾種方法。

速度狀效果網

沙沙網

（也可以作為灰網或漸層網使用）

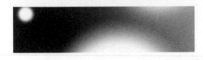

氣氛網點

一般用於烘托氣氛，表現人物心理活動等。

每一種氣氛網所表達的含意都不同，所以在選擇的時候要耐心仔細一點，盡力尋找最能體現畫面主題的氣氛網點。

　　在少女漫畫中氣氛網似乎一直占有十分重要的地位。時至今日，還有人把畫稿中氣氛網的使用作為區分少男漫畫和少女漫畫的標準。

　　其實，氣氛網的功能遠遠超過了我們的想像，關鍵在於我們怎樣使用。

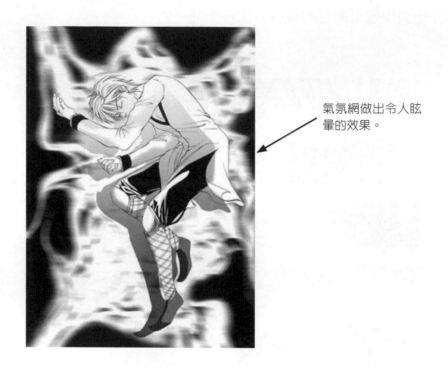

氣氛網做出令人眩暈的效果。

可以用兩種不同的網點做出令人驚訝的效果。建議大家嘗試一下。

氣氛網的疊網

（四）特殊種類網

　　這裡講的特殊種類網點，不單單用於裝飾和點綴，更具有輔助繪製的功能。

　　我們通常要花費很多的時間在背景、道具、動植物等要素上，而特殊網點的種類大致包括了背景網點、動植物網點、道具網點等，所以我們也稱之為實景網。它可以幫助我們節省很多時間，把更多工夫放在人物和故事創作上。

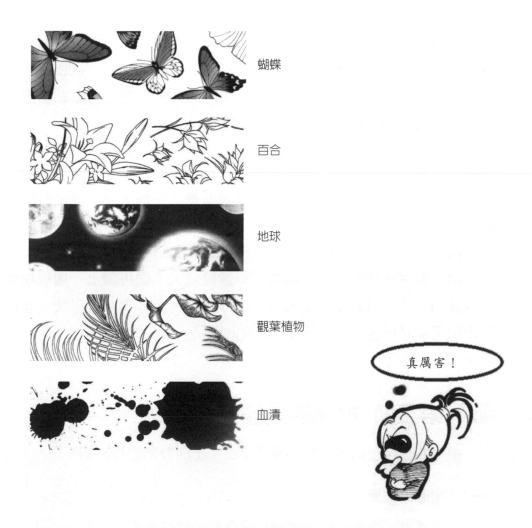

蝴蝶

百合

地球

觀葉植物

血漬

真厲害！

　　還有很多……大部分的特殊網點都是透過網點製作專業人士費心做出來的。

（五）紙網

紙網的種類可以說比膠網還要豐富，不過因為使用不方便，現在用紙網的人已經不多了。

我們在這裡要講的是關於使用紙網中最令人頭痛的刮網問題。

紙網不同於膠網，它上面的網目是滲透到白紙內裡的，所以，刮紙網可以說是非常困難的一個技術問題。

我們其實是可以像刮透網一樣地刮紙網的，所不同的是應該使用刀刃（膠網一般用刀背）。另外，因為紙網在刮的時候刀痕不太明顯，所以在刮過一次後要用沙橡皮或較硬的橡皮擦拭乾淨，然後依據情況再重複地刮，大概兩到三次就可以刮出和透網差不多的效果。

而關於紙網的黏貼，建議大家使用固體膠水，避免網點黏貼得凹凸不平以及使用膠水弄髒黏合邊緣的問題。

（六）光桌

在使用紙網、部分透網或者在複製原畫的時候，我們經常有機會使用到光桌。

在市面上可以買到專用的光桌，不過也可以自製。

用一個抽屜或箱子，裡面放置一盞檯燈，上面再加上一塊玻璃就可以使用。不過最好使用毛玻璃（磨砂玻璃），因為其可以使受光比較均勻，並且不容易損害漫畫人寶貴的眼睛。

第二節　網點的具體運用

網點的使用包括刮、擦、疊等手法。下面分別進行介紹。

（一）刮網和擦網

這裡講到的網點屬於有膠網和沒有黏合性的透網。

刮網的正確方法（注意角度）如下圖所示。

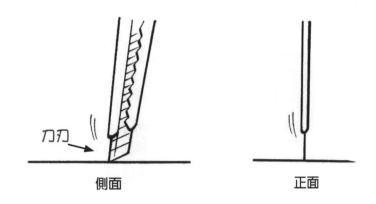

側面　　　　　正面

磨損的刀頭要丟棄，
這不是浪費。

　　網點很消耗刀片，雖然有些浪費，但還是要記得保持刀頭的鋒
利。
　　市面上也有刮網刀、壓網刀等各種工具。建議大家拿最順手的用
就好，因為畫畫是件快樂的事啊！

擦網最好使用沙橡皮，柔軟的橡皮不易於擦深色的網點，品質不好的話還可能弄髒膠網。

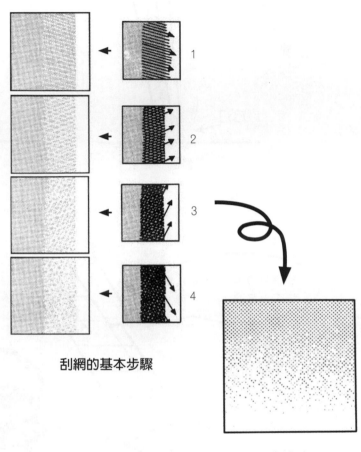

刮網的基本步驟

完成稿

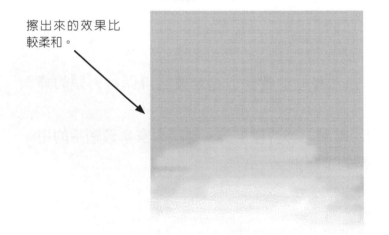

擦出來的效果比較柔和。

（二）疊網

網點的正確貼法如下圖所示。

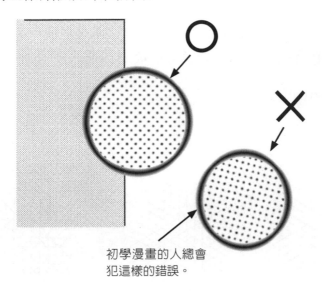

初學漫畫的人總會
犯這樣的錯誤。

要疊出花紋就要注意角度。

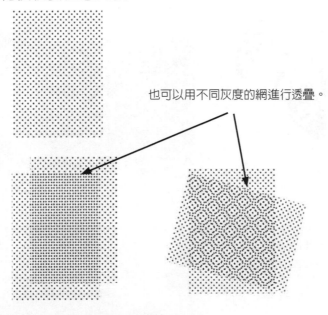

也可以用不同灰度的網進行透疊。

灰網的透疊效果

 疊網時要保持一張網點不動，否則貼出來的網點效果不好。

第三節 效果線的繪製

效果線大部分是手繪效果線，包括市面上販售的網點效果，絕大部分也是手繪後加工處理而成的。繪製效果線要求作者有很持久的耐心，以及一定扎實的基本功，後者可以透過長期的練習達到。

（一）網狀效果線

一重網到四重網的效果線如下圖所示。

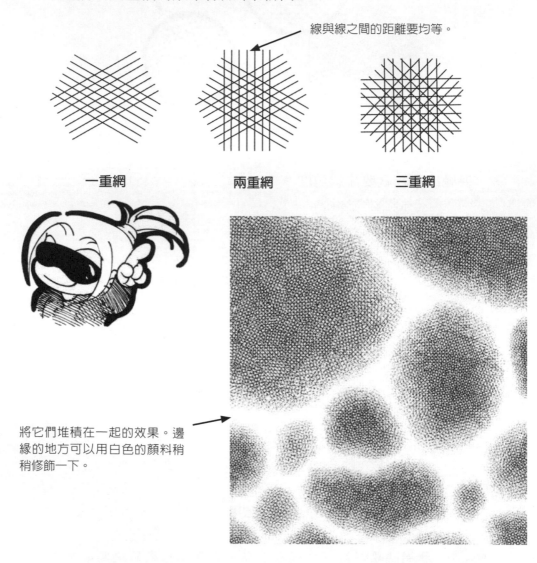

線與線之間的距離要均等。

一重網　　　　　兩重網　　　　　三重網

將它們堆積在一起的效果。邊緣的地方可以用白色的顏料稍稍修飾一下。

（二）蛇狀效果線

　　蛇狀效果線繪製的要點是：線與線之間的距離要均等。一段和一段之間交叉的角度控制在 22°～30°之間。

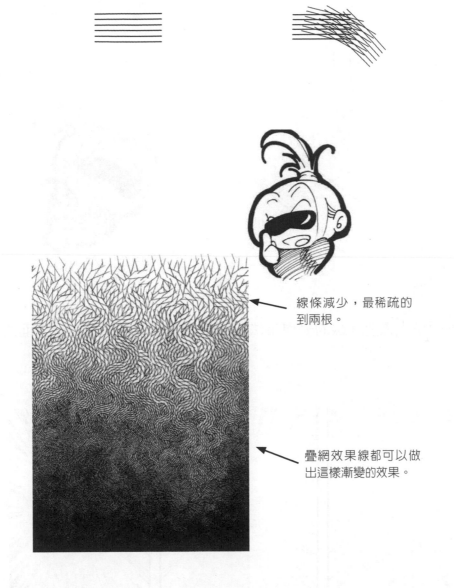

線條減少，最稀疏的到兩根。

疊網效果線都可以做出這樣漸變的效果。

蛇狀效果線的漸變效果

（三）速度線

　　繪製表現速度和動感的線條，我們要用到的工具有直尺和針筆（沾水筆也可以）還有圖釘。具體方法為：以圖釘為定點，將直尺圍繞圖釘旋轉畫出放射狀的速度線。完成後可以用修白液或白色顏料將小洞遮蓋掉。

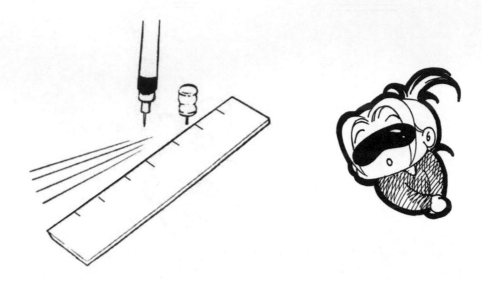

　　下面是幾種速度線的表現手法，可以分別用於不同情況下畫面的表現。

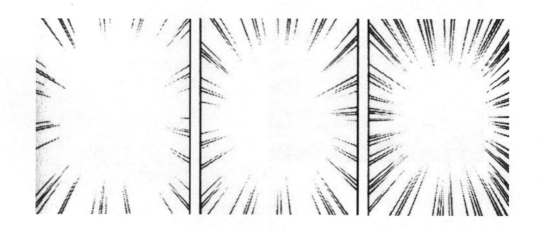

放射狀速度線

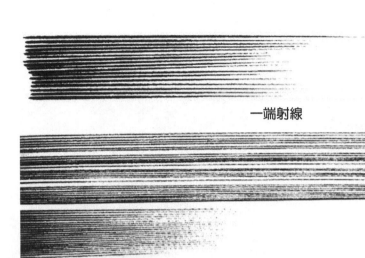

帶有方向性。

一端射線

代表長時間的運動中或
相對靜止效果。

線條通常要求比較短，
並且有層次，可以表現
風等自然現象或陰影。

兩端射線

（四）點網與肌理效果

1. 點網

0.1的針筆點出的效果。

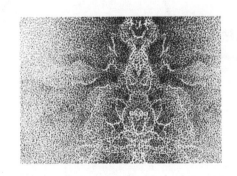

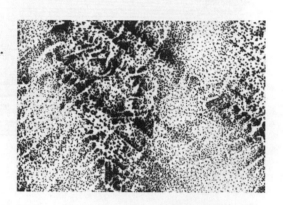

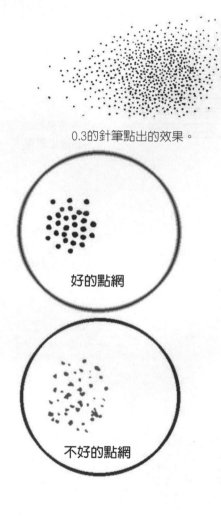

0.3的針筆點出的效果。

好的點網

不好的點網

 畫好點網的祕訣是：一定要有耐心！

這是用不同粗細的針
筆組合點繪出來的。

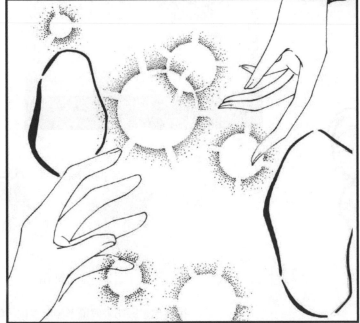

2. 肌理效果

　　這裡講的肌理效果就是借助一些工具做出不同的紋理，大部分的紋理都有很強的隨意性，這就為製作肌理效果的過程帶來了很多樂趣。

詭異的氣氛……

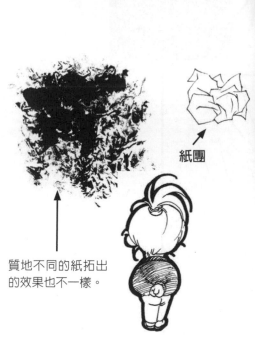

紙團

質地不同的紙拓出的效果也不一樣。

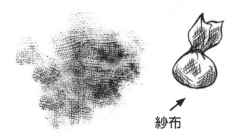

紗布

裡面也是紗布，儘量不要用棉花，因為棉花吸力太強，也不易於清洗。

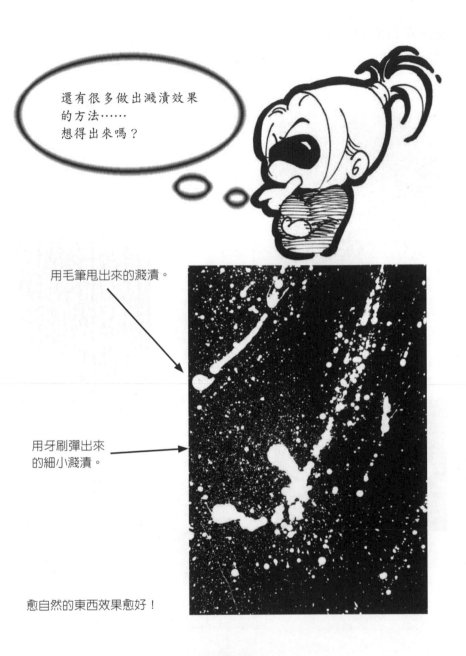

還有很多做出濺漬效果
的方法……
想得出來嗎？

用毛筆甩出來的濺漬。

用牙刷彈出來
的細小濺漬。

愈自然的東西效果愈好！

石頭紋理

　　科技日新月異的今天，電腦製品已經逐步替代了我們很多手繪的
部分，網點也不例外。

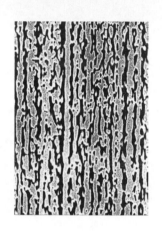

電腦處理的紋理

第四節　陰影的表現

（一）光源和陰影

　　凡是宇宙間能自行發光的物體我們就叫它光源。有了光，就有影，影子和光就像一對連體兄弟，無時無刻無不共生共存。

　　光源主要分為兩種：A 太陽光（自然光）；B 燈光。太陽光，其光源和陰影的關係簡單地說就像直角三角形頂點與底邊的關係；燈光，對於不同形狀的物體，它的陰影也有所不同。

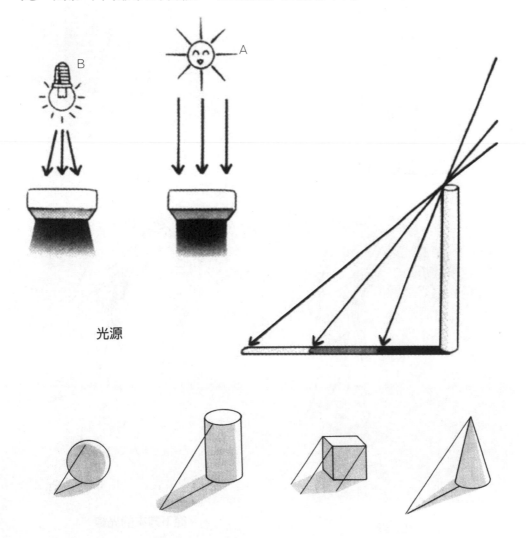

光源

（二）不同光源的表現手法

1. 人體陰影

正面光線

頭頂光線

逆光線

從下方來的光線

正面光線是最常用的光線，受光面在臉部和胸部等處，主要出現陰影的部分在鼻子下方、下嘴唇以下、頭的後半部分、下巴脖子等，以及人物任何可能被物體遮蔽的部分。根據光源的強弱、遠近可以相對應地減少陰影的面積。

在室外或者強力的光源下，主要出現陰影的部分是人體（和衣服）上所有凹陷下去和可能被遮蔽而受不到光照的地方。

頂光因爲比較強烈的關係，陰影面積通常較小。

從人物背後來的光線或從畫面上來講人物處於光源上層，我們稱之爲逆光。逆光的表現正好和正面光線的方向相反，所以很容易掌握。

從下方來的光線，這種光影效果一般出現的機率比較小，大多用於表現特定環境或者恐怖的氣氛效果。和頂光正好相反，所有原本受光的面呈現陰影，同樣的是陰影的面積也比較小。另外，這種光線也屬於逆向光線，尤其在臉上的表現比較不好看，所以在網點邊緣的部分，我們可以用橡皮擦得柔和一些。

提示　畫大面積逆光的時候，我們可以在網點上裁切下比逆光人或物的外輪廓小一圈的陰影，貼於人或物上，讓光從人或物的周圍散發出來，也可以用白色的顏料修飾出來。

2. 室內陰影

室內一般使用室內燈光的光線,陰影的處理就要注意光的方向性,還應該考慮到室內的擺設及布置,盡量不要犯原則性的錯誤。

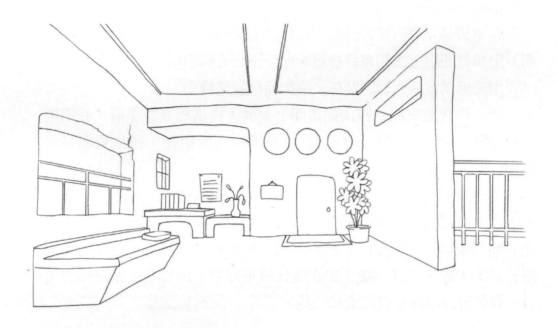

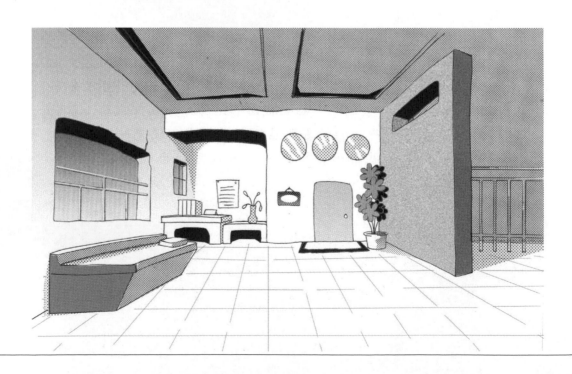

　　畫面中出現光源實體，更要根據光源的方向和強弱來表現室內的
光影效果。如下圖所示，還需要注意玻璃的反光處理，通常來講金屬
和玻璃的受光比較集中也比較強烈，相對地面積也會比較小，而對比
之下，不受光的部分便顯得更加昏暗。

3. 室外陰影

　　室外的光線來自自然光，也就是太陽光，除了要表現建築物的光影效果之外，還要注意建築物與建築物之間的光影關係、建築物在地面上的投影等。

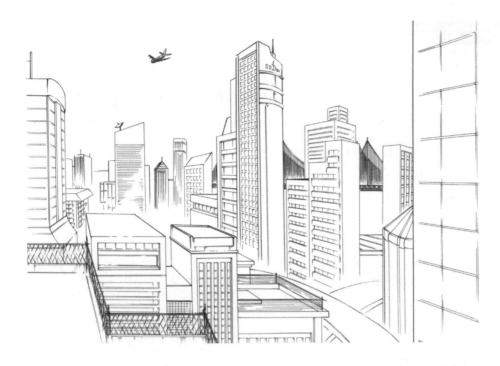

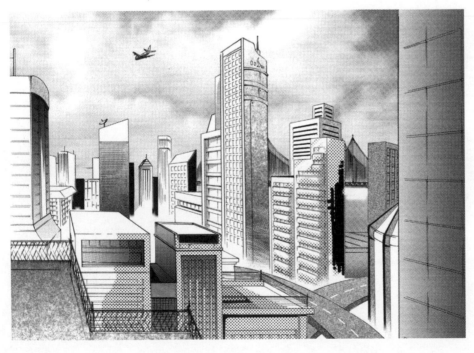

課堂練習

1. 做一些疊網和刮網的練習，提高實踐能力。

2. 充分掌握前面學過的漫畫技法，熟練人體的結構比例和動態，瞭解背景透視的基本原理，掌握嫻熟的網點使用技巧技法。創作一張正規的漫畫作品，從規格到具體創作都要符合漫畫創作規則。

6

漫畫分鏡與構圖

第六課　漫畫分鏡與構圖

　　人物、道具、背景……組合之後就成為漫畫具體的場景畫面。場景畫面要求在構圖上合理，人物、背景透視正確，時空也統一等等。而對於漫畫故事稿的創作，更應該注意構圖，以及根據故事情節的發展而展開的故事分鏡。

本課重點

　　在下面的課程裡，我們將透過範例簡單地分析一下關於在漫畫故事的創作中，畫面構圖及分鏡的一些基本規律。透過對漫畫各個要素的掌握，和具體故事的創作實踐，希望能夠激發大家的自信，對漫畫領域進行更深入的瞭解和探索。

課堂講解

第一節　構圖

　　和拍電影一樣，漫畫的構圖也有機位。機位簡單地說就是攝影機的位置。

　　我們知道，電影是活動的，靜態的畫面在電影術語中稱做定格。而漫畫的畫面就好比是電影活動影像之中的定格畫面一樣，將運動在剎那間「凝結」了。而我們所取下的這個畫面是否能夠讓欣賞者看明白，是否在視覺上達到舒適，就是構圖的問題了。

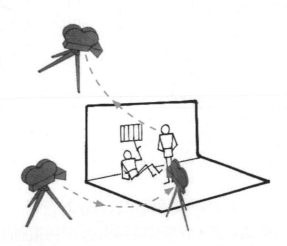

- 攝影機的位置在什麼地方？
- 人物在室內（外）所處的位置？
- 人物與人物之間的位置關係？

　　弄清楚以上三點，就可以正確處理機位了。它們決定了我們的具體構圖。

　　另外，機位不是死的，是可以變化的。在移動的過程當中，切記不可轉得太硬，要始終遵守人物與人物、人物與背景這些客觀因素的位置關係。

好的構圖

　　上圖列出的就是兩幅構圖比較合理的畫稿。灰色的人物和白色的人物的左右關係明確，在機位的移動過程中畫面的銜接沒有問題。

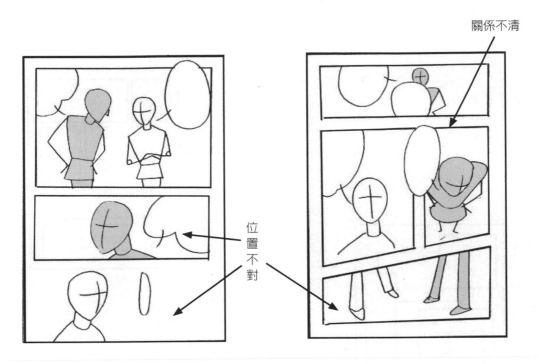

關係不清

位置不對

不好的構圖

　　上圖是兩幅構圖存在明顯缺陷的畫稿。

　　從第一頁的第二畫格開始，人物左右的位置關係就不清楚了，機位移動也太硬，導致人物與人物的關係完全混亂。

　　應該從不同的三維角度審視，選擇最佳的表現角度。

　　除了畫格內的構圖，還要提醒大家頁面也有構圖，記住每一頁都有一個重點畫格，此畫格可能比較大，也可能畫得最精細。不要讓頁面看起來平淡無奇，這樣很容易出現基本相似的分格。

分格和格式請看下面的例圖。

畫格太多，影響了畫面的美觀，而且看起來很費勁。一般一頁畫格限制在五格左右。

畫格的順序條理不清，看得人一頭霧水。畫格的順序應該由上至下由左至右。（以左翻為例）

畫格的順序很清楚，也規範，唯一的缺點是畫格的大小規格太相似，顯得平淡無味。大小形狀要有變化，畫格布置也需要構圖。

上面都是不好的格式，看出問題來了嗎？
明白了分格的優劣，就要儘量避免錯誤的發生哦！

第二節 分鏡

漫畫的分鏡概念來源於電影技巧，好比是電影中時空轉換的流程，具有節奏感。電影運用鏡頭來表現，按照劇本的要求，分別拍成許多鏡頭，然後，再按照劇本的藝術構思，把這些鏡頭合理地、藝術地加以組織剪輯，使之產生連貫、呼應、對比、暗示、聯想、襯托、懸念，以及形成特定的節奏，從而組合成各個有組織的片斷和場面，直到成為一部為廣大觀眾理解、表達一定思想內容的電影。而漫畫故事則用畫格來替代鏡頭，以表現情節的銜接和發展，這一點與電影中運用鏡頭處理情節的蒙太奇手法是一樣的。

一篇好的漫畫故事不能只擁有精彩絕倫的畫面，更應該具備引人入勝的故事情節。

說到情節，我們就要想到漫畫故事是如何產生的。

首先要有劇本，劇本可以來源於文學作品，也可以來源於作者本身的編撰，形成大綱。然後進入創作醞釀，尋找相關資料，一直到正式開始繪製為止，這一切都是為漫畫故事所做的前期籌備工作。

（一）文學劇本取材

要選擇好的故事，從原有的文學小說著手是最快捷和簡單的方法。但是不是所有的小說都適合改編成漫畫，作者在尋找的過程中必須注意以下幾點：

- 故事題材是否新穎，是否足夠引人入勝。
- 改編成漫畫後是否繼續保留原作的思想意圖。
- 版權問題。

（二）原創故事

原創就是指漫畫作者親自操刀編寫故事。作為一個漫畫作者，不能單單只有繪畫上的才能，更需要有一定的編劇能力，能獨立詮釋文字，瞭解文學作品的內涵等。

　　有了劇本之後，我們就可以開始創作漫畫故事，在紙張上表現故事了。和小說、電影一樣，漫畫故事也有其基本的流程規律。

　　漫畫故事的具體流程為：起因→承接→轉折→結尾。

　　另一種通俗的說法也就是：故事的開端→故事的發展→故事的高潮→故事的結果。

　　請看下面的範例。

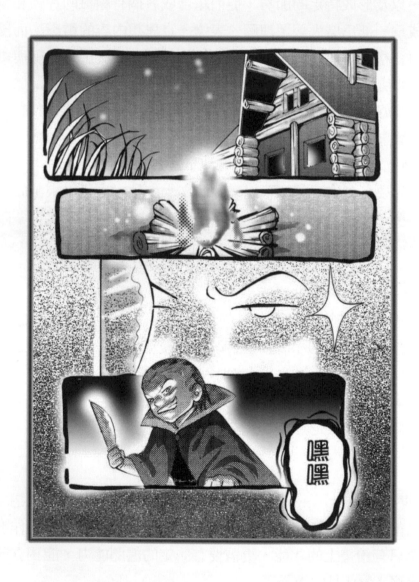

起：故事的開頭包括時間、地點和起因。

　　第一格的木屋就是本故事發生的地點，時間是夜晚。開門見山地
　　進行故事的敘述。緊跟著故事就開始發展了……

承：故事發生的過程中可以加上些伏筆。

　　小伯爵拿著刀一臉陰冷的笑容，還有詭異的氣氛，讓人感到事件
　　發展的緊張趨勢，更引起人往下看的興趣……

轉：突然出現畫面中人物的特寫鏡頭，並增強了恐怖的效果，難
　　道……？這裡就是故事的高潮。

合：就是故事的結尾。謎底終於揭曉了！令人不由得鬆了一口氣。

　　故事的結尾顯然是作者在故弄玄虛，但也由此產生意料之外的效
　　果。

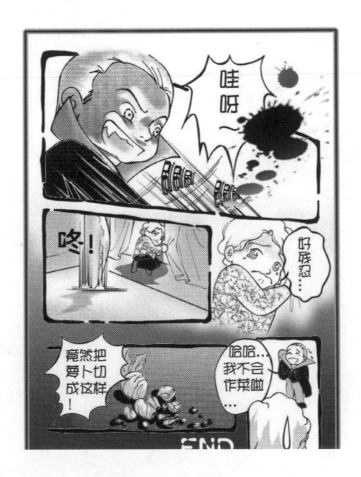

提示　短篇故事的情節要緊湊，要能割捨不必要的內容，將故事的最精華之處表現出來。儘量簡練，切中重點。長篇故事要注重故事的連貫性，以及情節是否有引人入勝的變化（轉折）等，既要完整又要跌宕起伏。

第三節　漫畫語言

漫畫語言包括漫畫人物對話時所用的對話方塊和漫畫中代表聲音的象聲字。漫畫是無聲的，漫畫的聲音就要透過這些特定的語言來表現。

（一）對話方塊

對話是漫畫人物表現自己的媒介，透過對話方塊，作者把包含著情感和思想的語言，賦予了畫紙中沒有生命的漫畫人物，同時也將我們帶入漫畫人物的內心和漫畫故事的境界之中。

對話方塊的種類有如下幾種。

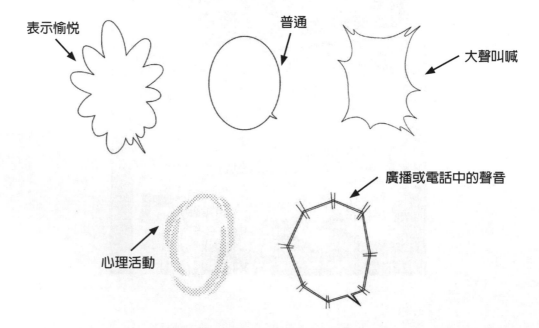

　　對話方塊也要求美觀，它不是一個無限制的氣球圈，也有一定的容量，我們不可以把它塞得過滿，致使畫面看起來擁擠不堪。

　　對話方塊與其容量的關係如下圖所示。

　　對話方塊一定要透氣，要留給字體一定的空間。

　　不要小看了這些放文字的氣球圈，它們在畫面的排版上也對畫面產生一定的影響。對話方塊在畫面上的輔助作用有如下幾種。

　　對話方塊的作用之一：點綴顯得過於單調的畫面，使之保持平衡。

對話方塊的作用之二：用來填充大面積空曠的畫格。

　　對話方塊的作用之三：連接畫格與畫格，使一整頁的畫面連貫起來，並且可以讓原本擁擠的畫頁變得更通氣。

（二）象聲字的使用

各種象聲字的表現及其含意如下圖所示。

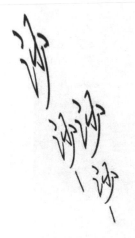

　　一篇漫畫可能沒有過多的語言，甚至沒有語言，可是象聲字卻是漫畫故事中不可或缺的要素。想一想一個無聲的世界是多麼的可怕和蒼白，漫畫也是一樣的。

當然，象聲字也不僅僅只是用來表現聲音效果的。

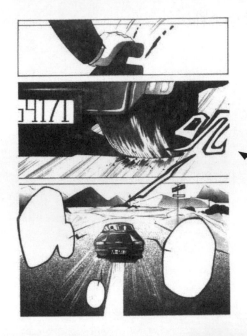

使用穿越兩格的大號變
形象聲字體，突出輪胎
拖地聲的尖銳和響亮。

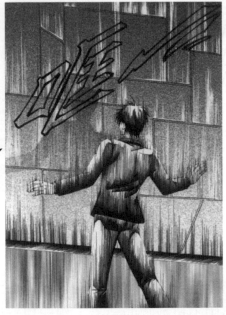

象聲字在畫面中占有1/3
的比例，並使用有擴張性
的空心字體，表示聲音很
大。

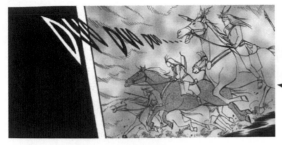

象聲字與畫面保持一致的透視感。

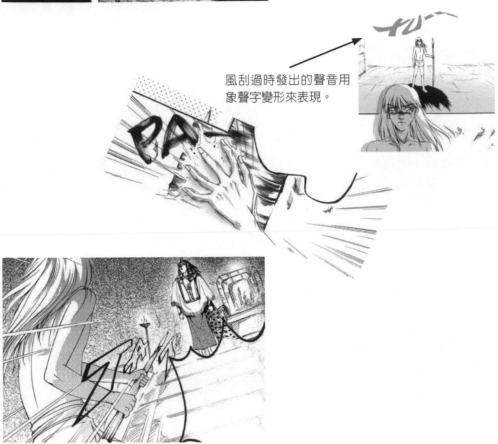

風刮過時發出的聲音用象聲字變形來表現。

在寫（畫）象聲字的時候，一定要注意它所放置的位置及所代表的含意。

　　確定用最適合的字體或形式突出它的效果，並使之與畫面協調契合。

課堂 練 習

　　獨立創作一篇4～8頁的短篇故事。要求故事內容淺顯易懂，情節簡練獨特，構圖沒有原則性的差錯，故事分鏡能很好地配合情節的發展而展開。

7

色彩基礎和
彩稿的製作

第七課　色彩基礎和彩稿的製作

「色彩是破碎了的光……太陽的光與地球相撞，破碎分離，因而使整個地球形成美麗的色彩……」

<div align="right">——摘自《近代繪畫》</div>

我們所熟知的很多知名漫畫家，不僅僅在漫畫故事黑白單幅上有很大的成就，連彩色的畫稿製作也駕輕就熟。更不用說像Boris Vallejo、Fank Frazetta、H. R. Giger、士郎正宗、岡崎武士等插畫大師，他們對色彩獨到的運用，讓我們得以欣賞到精美的漫畫插畫藝術品。

我們之中有人也開始蠢蠢欲動，希望能夠畫出這麼美麗的作品來，可以將絢爛的色彩握在掌中。

但是問題也來了。首先，什麼是色彩？

色彩是一種感覺，是光刺激眼睛再傳到大腦視覺中樞而產生的感覺。大自然的色彩千變萬化，豐富多姿——正因為有了這些色彩，我們的生活才會如此美妙無比。然而，除了對色彩的感覺之外，我們對於它的認知始終有限。

本課重點

作為造型藝術重要元素之一的色彩，在繪畫上的功用是最突顯的。漫畫當然是屬於繪畫藝術範圍的，那麼色彩對於漫畫的作用是否也像其他繪畫藝術一樣的重要呢？

答案是肯定的。

課堂講解

➡ 第一節 色彩的基礎知識

(一) 原色

　　牛頓曾經將一小束太陽光引進隔離室中，使它透過三稜鏡，在螢幕上顯現出一條美麗的彩虹，有紅、橙、黃、綠、藍、靛、紫七種顏色，於是他將色彩分為七原色。但現在我們知道，原色是指用其他色彩無法混合出來的顏色，如紅、藍、黃，也就是我們通常所說的色料三原色（效果見彩色插圖）。原色可以混合出別的顏色，而別的顏色卻是無法替代原色的。

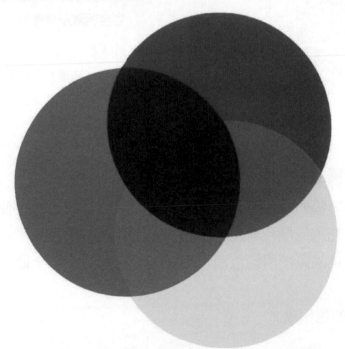

紅 ＋ 藍 ＝ 紫
藍 ＋ 黃 ＝ 綠
黃 ＋ 紅 ＝ 橙

　　這些顏色我們通常稱做彩色或有彩色。而另一些顏色沒有這種艷麗的彩度，我們就稱做無彩色，或不把它們列入彩色的範圍，如黑、白、灰。

（二）色彩三元素

色彩三元素指的是明度、色相、彩度（效果見彩色插圖）。

- 明度：指色彩的明亮程度。要讓顏色看起來明亮可以混和白色提高它對光的反射率，黑、白、灰都可以用來調節顏色的明度。
- 色相：指色彩的相貌。什麼是色彩的相貌呢？紅色我們稱為紅，藍色我們稱為藍，這些名字就是代表顏色的色相。
- 彩度：指顏色的純粹度、飽和度。一般來說，沒有混合其他顏色的色彩都是純色的。

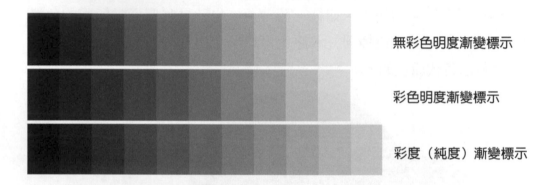

無彩色明度漸變標示

彩色明度漸變標示

彩度（純度）漸變標示

（三）對比色彩在彩稿上的運用

有很多作者在畫彩稿的時候，非常喜歡使用彩度極高的顏色，使畫面顯得刺激耀眼，想透過顏色對比的強烈來吸引觀賞者的目光。這一點雖然沒有錯，可是胡亂使用純色而沒有好好地搭配或混色，效果卻可能適得其反。

請看彩色插圖中的色相環。

色相環上所有的顏色彼此之間有著明確的角度關係，這些角度表示各個色彩之間的對比關係。

- 180°── 互補色
- 90°以上── 對比色
- 60°以內── 相鄰色

有沒有注意到相差90°以內的顏色基本上都屬於統一的冷色或暖色系？這就是我們常說的色調統一。一般使用90°以內的色彩搭配是比較好的，在視覺欣賞上也是最舒服的。

90°～180°的顏色就已經屬於較強的對比範圍了，這樣的畫面色彩反差比較大，也容易出現不協調的問題。

提示 在這裡教大家一個方法，可以緩解一下這個矛盾。就是在構圖的時候決定好顏色之間的比例，選擇一主色調。

可以冷色多一點或者暖色多一點，而比例少的色彩用於點綴即可。

在非必要的情況下，我們不主張180°的顏色互相搭配，因為互補色是最難掌握的搭配。如果畫面上必須出現這樣的情況，我們可以用黑、白、灰參差在畫面中，因為無彩色在紙上可以產生穩定的作用，也或者可以在兩種補色之間搭配其他顏色。

第二節　色彩與心理

（一）冷暖的心理感覺

色彩心理感覺中比較強的一種就是冷暖的對比，這種感覺並不是觸覺帶給我們的，而是從視覺系統帶來的一種條件反射。例如我們看到橙紅的太陽，就會感到溫暖；站在遼闊的大海邊，就會感到涼爽；面對皚皚的白雪就感覺寒冷……。

所以說，色彩一方面給予我們視覺生理上的影響，另一方面也在影響著我們的心理。

現在，我們可以根據感覺將色彩分為冷、暖色系。

- 橙色、紅色被認為最暖色，而兩者中橙色更有過之。
- 黃色為暖色，當然黃色中還分為偏冷色的檸檬黃和偏暖色的橙黃。
- 黃綠色、綠色是中性偏暖色。
- 墨綠色、紫色等是中性偏冷色。
- 藍紫色、青色是冷色系。
- 藍色是最冷的顏色。

這樣我們就可以看出來，橙色與藍色是最強烈的冷暖對比色。

知道了顏色的冷暖區別以後，我們還需要瞭解一下它們對心理的作用。

在冷色的基調配色中，通常彩度較高，明度也較高。在顏色中加入白色其實就是將色調降冷的方法之一，因為在無彩色中，白色的明度是最高的。

冷色調給人的感覺除了寒冷、涼爽，還有稀薄感、遙遠感、陰暗感、輕盈感、流動感，在心理上會造成鎮定、冷靜、理智的心理感情。

在暖色的基調配色中，彩度比冷調的低，由於黑色的吸收率高，在冷色中如果加上一點黑色的話，就可以提暖顏色，所以暖色的明度

也就相對低了。灰色是最中性的顏色，依據配色條件，可以用來提暖顏色，也可以用來降冷顏色。

　　暖色調給人的感覺是溫暖、火熱、刺激的，感覺上比較厚重、乾燥，在心理上會造成感性的、強烈的，甚至急躁的情緒。

　　瞭解色彩在冷暖上的表現力，適當地運用它，便可以創造出理想的畫面效果。

（二）色彩的聯想與含意

　　色彩的聯想和含意是比較抽象的一種概念，來自於我們的記憶和認知。下面以彩虹的七種顏色來舉例。

- 紅色：（正面）火焰、太陽、紅旗……代表熱情奔放的、強烈的、革命的。（負面）禁止符號、血……代表危險甚至恐怖。

- 橙色：（正面）燈光、甜橘、秋天……代表溫暖、歡娛。（負面）代表平庸、嫉妒的。

- 黃色：（正面）檸檬、金色的太陽，在中國古代還是帝王的象徵，代表著高貴、光明、希望。（負面）和紅色一樣有著提示危險的作用，黃色在某些國家和地區還被視為最下等的顏色。

- 綠色：（正面）樹葉、大地、環保……代表和平、安全、新鮮。（負面）在西方國家常用於代表惡魔，還表示有毒或苦澀的感覺。

- 藍色：（正面）天空、宇宙、大海，在西方表示名門望族……代表平靜、浩瀚、理智的感情色彩。（負面）藍色在英文中翻譯為「Blue」，意思是憂鬱的、悲傷的，所以它也代表了消極的情緒。

- 紫色：（正面）葡萄、丁香花，和藍色一樣是代表高貴的顏色，它優雅、莊重、神祕。（負面）因為是帶有神祕感的顏色，因此一定程度上也有曖昧、猶豫、不安等心理影響。

紫色在女性中受歡迎的程度很高哦，是不是可以譽為是屬於女人的顏色呢？（笑……）

除了這些顏色之外，無彩色的黑、白、灰也有它們各自的含意。

- 黑色：（正面）夜晚、墨水、漆黑的星球……代表莊嚴、嚴肅、剛強。（負面）代表死亡、恐怖、絕望，一直被認爲是不吉祥的顏色。
- 白色：（正面）白雲、雪……象徵著聖潔、神聖、純淨和光明。（負面）在中國是死亡的顏色，還代表了投降、失望等消極的意義。
- 灰色：（正面）水泥、濃霧、陰天……代表順從、中庸、平靜。（負面）代表灰心、陰影、頹廢等。

▌▶ 第三節　色彩工具

（一）紙張

畫彩稿的紙張是可以隨著作者的想法更改的。紙張在一定程度上決定了其他工具的選擇和畫面的效果。

- 畫水彩畫稿，就要選用水彩紙或吸水性能良好的紙張，否則就容易留下顏色的水漬。
- 畫廣告顏料等畫稿，要選用比較厚質的紙張，顏料乾燥後紙張就不容易彎曲，更要注意如果顏色塗得厚重，千萬不可以將畫稿捲曲或折疊，這樣會使顏色剝落。
- 比較光滑的紙面，可以使用麥克筆和水彩筆繪畫。
- 粉彩和彩色筆等也可以在光滑的紙上作畫，當然，如果需要有肌理效果的話，也可以在粗糙的紙面上使用。

（二）筆具

1. 水彩、廣告顏料用毛筆

這是畫彩稿的作者必備的用具。

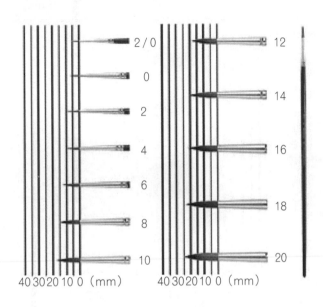

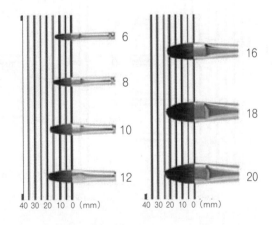

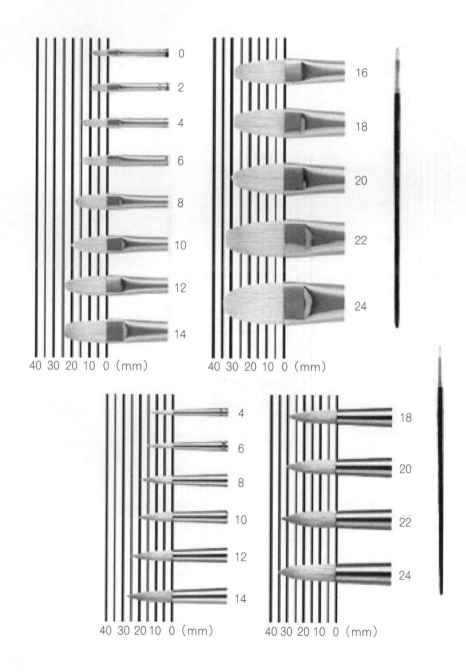

40　30　20　10　0　（mm）

40　30　20　10　0　（mm）

40　30　20　10　0　（mm）

40　30　20　10　0　（mm）

2. 麥克筆

和黑白稿不一樣的是，這些麥克筆都有五彩繽紛的顏色。為保險起見，建議使用品質、性能良好的麥克筆。

這裡展示的是一些櫻花牌的進口麥克筆，顏色比較豐富。

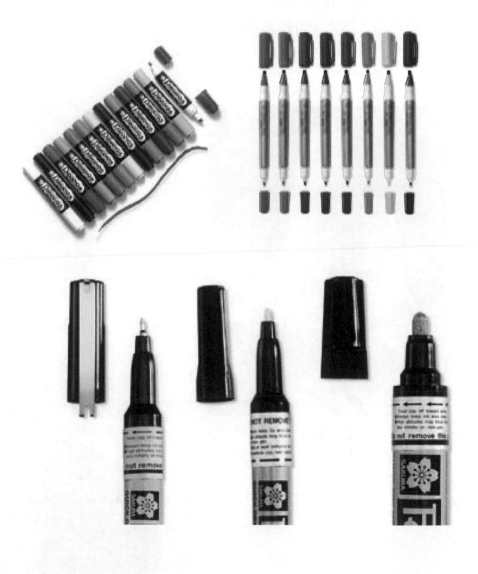

3. 插畫筆

　　插畫筆可以用在彩色墨水等彩稿製作完成後的加工，也可以單獨畫出類似素描的效果，虛實感很強，是不可多得的彩稿畫具。插畫筆和麥克筆不同，它是水性的筆，而麥克筆則是油性的。水性的筆可以溶於水，和水一起使用，而油性的則不行。

　　另外還有彩色墨水，可以用來和水一起作畫。

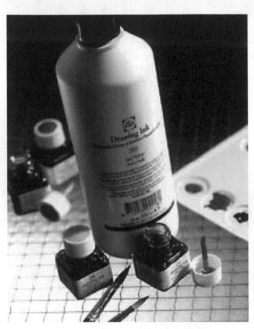

彩色墨水

插畫筆

4. 顏料

　　顏料包括水彩顏料和廣告顏料。彩色墨水的顏色比較鮮豔，透明度高；廣告顏料比較厚重，具有遮蓋力。

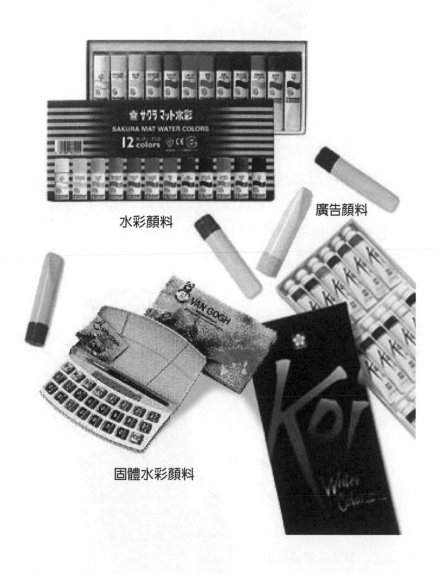

水彩顏料

廣告顏料

固體水彩顏料

5. 粉彩和油性畫筆

　　粉彩有點像粉筆的樣子，可以塗，也可以用小刀削下粉末塗抹在畫面上。

　　粉彩也具有水彩的效果，可以和水一起使用。

　　油性畫筆通常指油畫棒、蠟筆等。

質地柔軟的繪圖
橡皮擦

（三）彩色網點

　　彩色網點和常用網點一樣帶有黏性，是透明度較低的網紙，有各種顏色，可以貼出像動畫賽璐珞片一樣的塊面效果。

　　提示　如果畫面上有橡皮擦屑，網點便難以貼服，一段時間之後會脫落；又或手的汗漬留在網紙上。總之就是弄髒了網點的話，彩色網點的色澤就會有所損傷，例如會變色等。

（四）其他用具

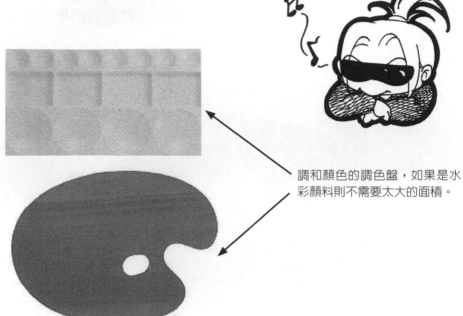

調和顏色的調色盤，如果是水彩顏料則不需要太大的面積。

市面上有很多種色彩調和油、保護膠和溶劑，可以配合所使用的顏料特性來選用，買的時候要看清楚它的用途哦！

粉彩保護噴膠是一件很實用的工具，它可以使畫稿得到很好的保護，防止褪色或起皺。當然，不同種類的彩稿有其不同的使用噴膠。

第四節　彩稿作品實例

（一）彩色墨水插圖

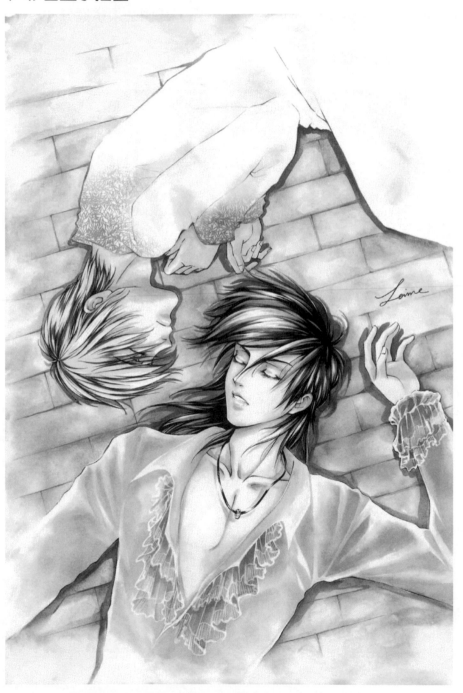

　　彩色墨水因為色澤鮮豔，使用方便，是很多漫畫家首選的彩稿類型。彩色墨水畫稿要注意的是水分的比例，因為彩色墨水畫中是不需要白色的，只要加水就會使顏色變淺了。另外，彩色墨水在上色到紙上，和乾透後的顏色有差別，對於這一點，我們必須掌握分寸。

（二）廣告顏料插圖

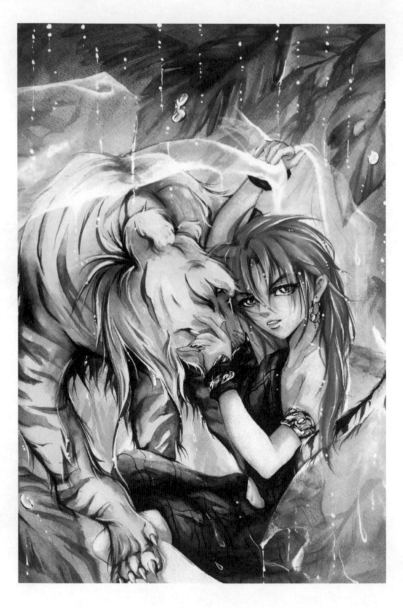

　　廣告顏料在初上色的時候，也就是還未乾透的時候顏色比較鮮豔，而乾透以後反而會顯得灰暗，這是要留意的問題。

　　彩色墨水當中並不包含白色，若是將彩色墨水加入了白色的廣告顏料會呈現和廣告顏料一樣的效果，這一點也需要注意。

（三）粉彩插圖

　　粉彩的使用方法非常簡單。一種是直接塗抹，用刀片將粉棒有稜角的地方打磨掉，這樣就不容易出現塗抹不勻的狀況，然後塗畫在要上色的部分，注意力道要均勻。

　　另一種方法是用刀削下一些粉末來，用面紙或棉花棒沾一些均勻地塗上去，速度相對上應慢一些，這樣才更容易塗均勻。

 提示　也可以將粉末加入水裡當作水彩的功用哦！

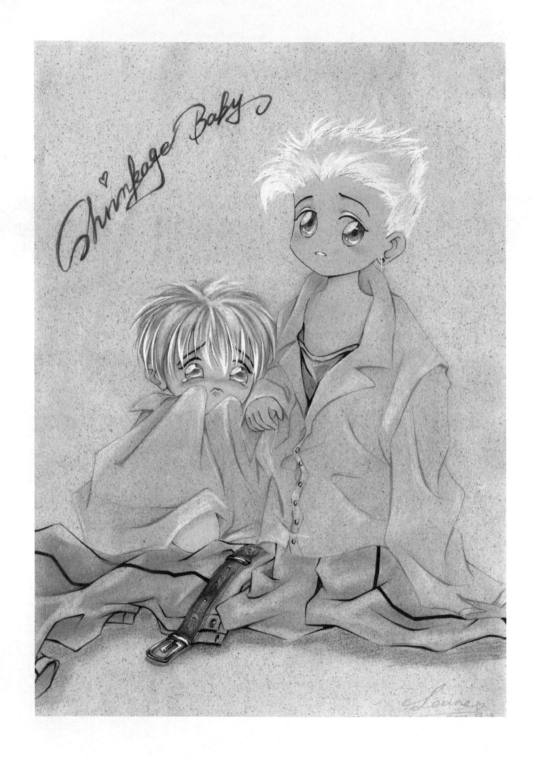

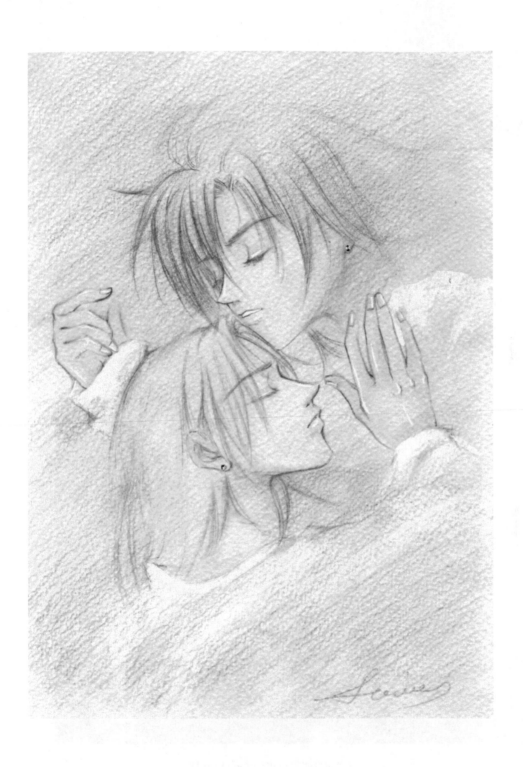

（四）插畫筆插圖

這是一張用水溶性的插畫筆繪製的彩稿。

（五）電腦彩稿

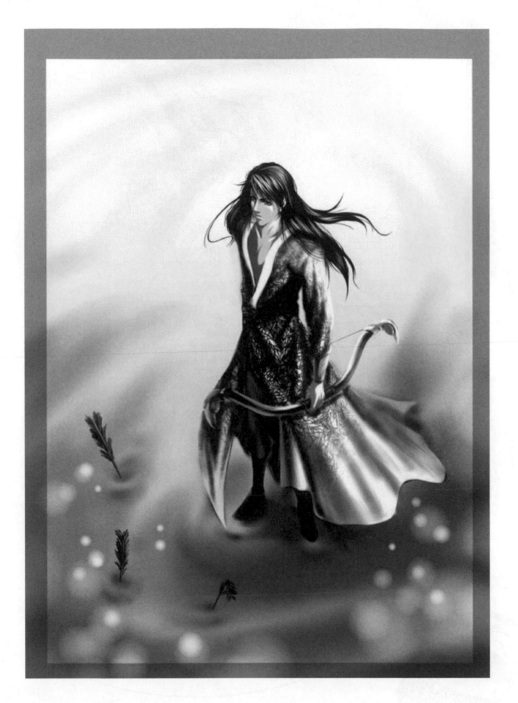

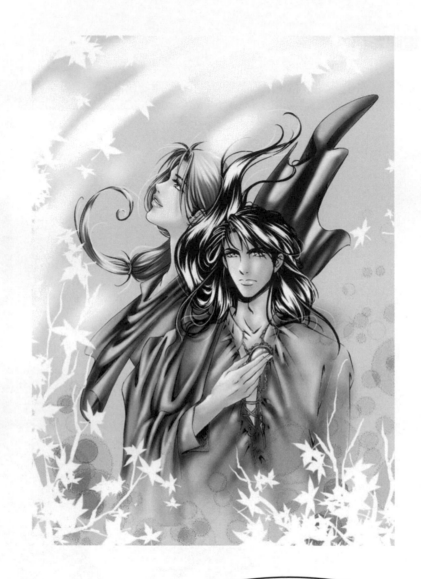

很多人都開始嘗試電腦繪圖了,並且這股潮流愈來愈風靡,可能在未來的某一天電腦繪圖會取代手繪呢!(笑……)

所以,倘若你是一個有著遠大抱負的漫畫工作者,在你的面前恐怕還有很長的一段路要走哦!

8

畫稿的保存與投遞

第八課 畫稿的保存和投遞

　　大家都知道，漫畫原稿是漫畫家視如生命一樣寶貴的東西，愛護它們才無愧於我們自己付出的努力與心血。

課堂講解

▶ 第一節　如何保護畫稿

　　首先我們可以先噴上定著液，防止時間過長後稿件褪色或損傷。然後用描圖紙或賽璐珞片等防塵。

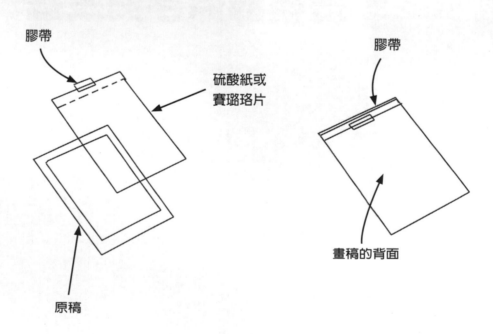

膠帶

膠帶

硫酸紙或
賽璐珞片

畫稿的背面

原稿

■▶ 第二節 畫稿的保存

最基本保護畫稿的措施是存放的方式。

畫夾是用來存放畫稿最基本的配備。一般我們可以用資料夾、檔案夾、檔袋等來存放。

資料袋攜帶比較方便，在投稿的時候使用最好，還可以在上面寫明作品名等資訊。

▐▶ 第三節 存放畫稿的工具

有些畫稿尺寸過大（如彩稿）可能無法放入檔袋中，此時就需要容量相對大一些的地方來存放稿件。可能的話，最好是不用捲曲或折疊稿件的大空間。書櫥或箱子可以用來存放大量的畫稿。

提示 ◆ 4K彩稿可以用畫素描用的畫板存放。可以開合，裡面有口袋的那種畫板便足夠這種尺寸的畫稿存放了。
現在大多數的彩稿差不多都是這個尺寸的。

▐▶ 第四節 畫稿的投遞

業餘畫手的最大期望就是投稿成功，而成功的關鍵當然是要靠稿件的品質及畫手的功力。然而，在投遞過程中一旦出現畫稿遺失或者畫稿保護不當，輕則帶給人不良的第一印象，重則自己的心血將付諸流水。

（一）郵寄黑白稿

畫稿郵寄要選用尺寸合適的信封，A4的稿件一般使用9號信封就可以了。信封上要正確、工整、清晰地註明雜誌社地址、郵遞區號和自己的地址姓名等，郵資要貼足，最好親自送到郵局，有問題還可以直接向郵局工作人員詢問，儘量做到萬無一失。

郵寄的方式有掛號、平信、包裹，這可以按照稿件的大小、輕重、緩急來決定。更方便的是快遞。如果距離不算太遠的話，建議自己親自送稿上門，更可以有機會與編輯溝通。

（二）郵寄彩稿

彩稿的郵寄比黑白稿稍稍麻煩一些，因為很多稿件沒有尺寸合適的信封來投遞。這時候，我們可以準備一個硬紙卷，紙卷的質地一定要夠硬，是無法折疊和被壓扁的那種，而且要有能夠完全容納稿子的容積，所以最好大一點，然後將畫稿塞進去，再於紙卷的外部書寫目的地和自己的資訊，最後貼上郵資、發信。

如果畫稿的尺寸可以以普通信件寄出，也一定要在信封內塞兩張硬質的紙張，並在信封顯眼的部位寫上「請勿折疊」等字樣。

提示　稿件千萬不要包裹得太過嚴實，在信封內部要有可以拆裁的空間，防止稿件在拆信的時候受損。

和其他任何一種藝術創作一樣，漫畫也不是一朝一夕就能成就大業的。儘管有很多人滿腔熱情，有很多人立下雄心壯志，但若沒有一定的方式、方法，沒有一定的準則、規劃，又如何能畫好漫畫，怎麼來創作一件完整的作品呢？

　　漫畫有其循序漸進的做法，在一定的程度上和每一種繪畫藝術也都是相通的。所以首先我們不能將漫畫與其他學科分開，在學漫畫的同時也要學習一定的美術基本技法。擴充自己的認知是很重要的，因為有了工具我們才能打造自己的夢想。

　　其次，如果說基本法則與規制是成就我們漫畫事業的客觀因素，那麼我們本身的努力和毅力就是最終走向成功的精神力量。

　　不要怕花費長久時間，腳踏實地終能有所收穫。雖然每一個人都有他不同的曲折蜿蜒的學習道路，有的人走得快有的人走得慢，或頓悟或漸悟，但成功不是始終只有那一扇門嗎？或者說這便是謀事在人而成事亦在人！

附録 線稿

A

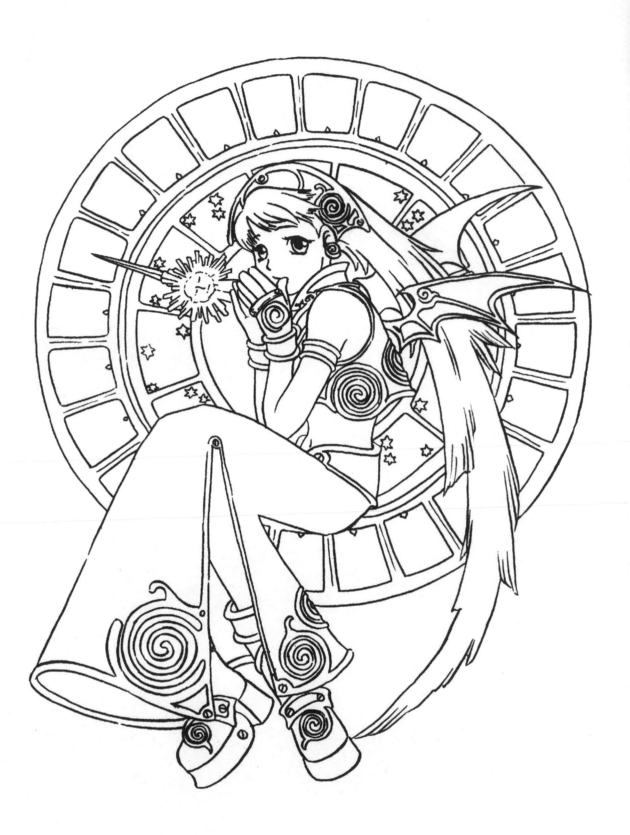

附録 B 網點

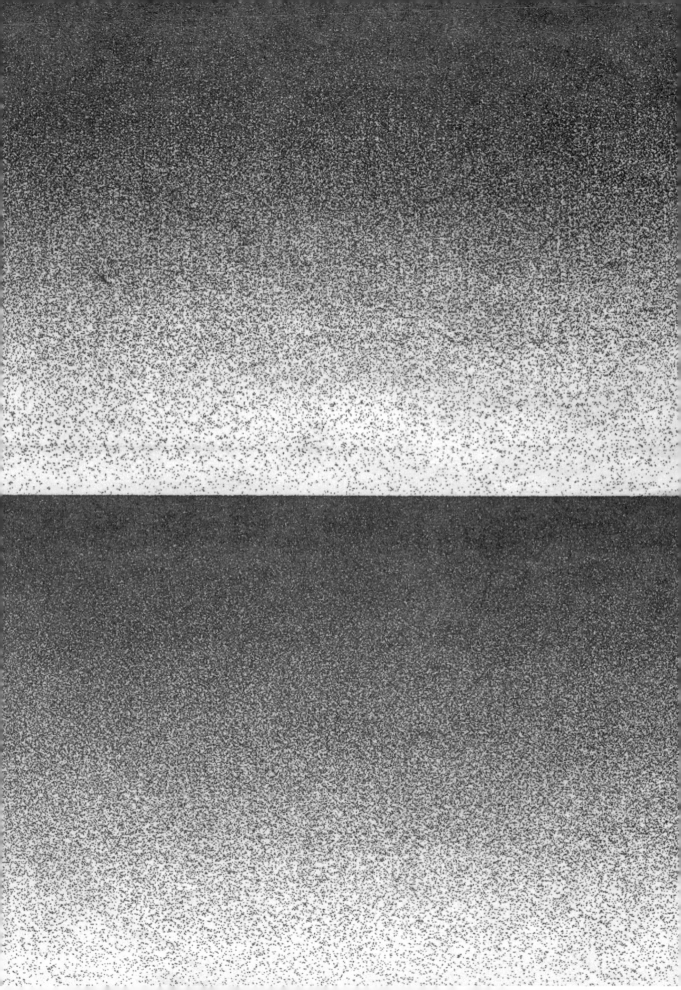

國家圖書館出版品預行編目資料

漫畫創作技法基礎／上海卡通文化發展有限公司編著－－初版
－北縣土城市 ： 全華圖書 ， 2009.01
面； 公分 －－（動漫專業經典教材）

ISBN89957-21-6959-9（平裝）

1． 漫畫． 繪畫技法

947．41 97024662

漫畫創作技法基礎

作 者 上海卡通文化發展有限公司
監 製 飛思數碼產品研發中心
校 訂 林昆範
編 輯 余孟玟‧王博昶
發 行 人 陳本源
出 版 者 全華圖書股份有限公司
地 址 23671新北市土城區忠義路21號
電 話 （02）2262-5666（總機）
傳 眞 （02）6637-3965、6637-3969
郵政帳號 0100836-1
印 刷 者 宏懋打字印刷股份有限公司
圖書編號 08095007
初版四刷 2014年6月
定 價 350元
ISBN 978-957-21-6959-9

全華網

http://www.opentech.com.tw
http://www.chwa.com.tw
book@chwa.com.tw